葫芦丝自学一月通

臧翔翔 编著

全国百佳图书出版单位

化学工业出版社

·北京·

图书在版编目（CIP）数据

葫芦丝自学一月通/臧翔翔编著．—北京：化学
工业出版社，2022.5
ISBN 978-7-122-40877-8

Ⅰ．①葫…　Ⅱ．①臧…　Ⅲ．①民族管乐器-吹奏
法-中国　Ⅳ．①J632.19

中国版本图书馆CIP数据核字（2022）第034415号

本书作品著作权使用费已交由中国音乐著作权协会代理。

责任编辑：李　辉　　　　　　　　　　装帧设计：普闻文化
责任校对：赵懿桐

出版发行：化学工业出版社（北京市东城区青年湖南街13号　邮政编码100011）
印　　装：大厂聚鑫印刷有限责任公司
880mm×1230mm　1/16　印张13　　2022年6月北京第1版第1次印刷

购书咨询：010-64518888　　　　　　售后服务：010-64518899
网　　址：http://www.cip.com.cn
凡购买本书，如有缺损质量问题，本社销售中心负责调换。

定　　价：49.80元

P前言
reface

　　《葫芦丝自学一月通》是一本专门为葫芦丝演奏爱好者编写的自学入门教程。本书从零开始循序渐进，编排一个月的学习目标，让葫芦丝演奏爱好者能够在短时间内系统掌握葫芦丝演奏的基本技巧，为广大音乐爱好者自学葫芦丝带来一些启发。

　　本书每一章节均配有二维码，读者可以通过手机扫描书中二维码观看重难点教学讲解视频，另外，以图解形式介绍葫芦丝练习的重难点，可大大降低葫芦丝自学者的学习难度。

　　本书也是各类音乐培训机构教学的好帮手。以本书内容为基础的讲义经过多年教学实践的检验，具有一定的科学性与实用性，能够基本满足各类音乐培训机构对葫芦丝课程的教学需求。为了能够让葫芦丝演奏爱好者快速掌握葫芦丝吹奏的基础知识，本书在保证内容全面的同时，最大限度地压缩篇幅，做到不实用的知识不讲，不常用的知识少讲，常用的知识精讲，以达到用较短的时间学以致用的目的。

　　限于编者水平，本书难免有疏漏之处，编者将在日后不断修正改进。若本书能为广大音乐爱好者在葫芦丝自学的道路上有一些启发，编者便已欣慰。

臧翔翔

2022年西楚故里

目录
Contents

附录　简易的简谱知识

上 篇

葫芦丝演奏教程

第一天　认识葫芦丝

一、葫芦丝简介

葫芦丝也被称为"葫芦箫"，由葫芦笙演变而来，最早可追溯到先秦时期，在我国已有几千年的历史了，主要流传于我国云南省傣族、阿昌族、德昂族等少数民族地区。

相传在云南省德宏傣族景颇族自治州梁河县勐养江畔，一次山洪爆发，一位勇敢的傣家小卜冒抱起一个大葫芦，闯过惊涛骇浪，救出了自己的心上人。佛祖被他忠贞不渝的爱情所感动，把竹管插入金葫芦，送给勇敢的小卜冒。小卜冒捧起金葫芦，吹出了美妙的乐声，顿时风平浪静，百花盛开。从此，葫芦丝就在梁河县勐养傣族人家传承下来。梁河的德昂族、景颇族、阿昌族人民也前来取经，相继流传到整个德宏州和其他民族地区。

传统葫芦丝属簧管类乐器，其结构由一个葫芦和三根（或两根）竹管组成。葫芦上端为吹嘴，下端与葫芦连接的三根竹管为音管。葫芦丝最早的簧片用竹片制作而成，所以早期的葫芦丝音量较小，音域也较窄且容易损坏。随着技术的不断发展，制作工艺有了很大的改进，簧片改为铜制，增加音孔，既保留了其特有的音色，又增大了音量，扩展了音域，葫芦丝这一乐器也逐渐得到广泛流传。

近年来随着生活水平的提高，到云南旅游的人日渐增多，葫芦丝因其柔和的音色以及独特优美的外观、简单易学、小巧易携带等特点，受到越来越多人的喜爱。

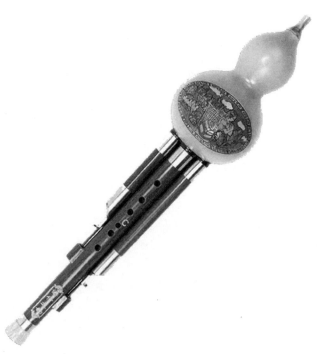

二、葫芦丝的构造

葫芦丝形状和构造极具特色，它由一个完整的葫芦、三根竹管和三枚金属簧片构成。整个葫芦做气箱，底部插进三根粗细不同的竹管，每根插入葫芦中的竹管镶有一枚铜质或银质簧片。中间的竹管最粗，上面开着七个音孔，称为主管。两旁是附管，传统的葫芦丝附管上方不开孔，只在管身底部开孔，用塞子堵住，塞子与管身之间用线连接，需要时则用小指将其打开。现代改良之后的葫芦丝没有使用传统的塞子，而是与主管一样在管身上方开一音孔，这样更便于在演奏时对附管音的反复使用，而且易于控制。

葫芦丝自学一月通

吹奏葫芦丝时手指控制主管的音孔以奏出不同音高的音，若主附管同时开启，吹奏时数管齐鸣，旋律只出自主管，附管仅以和谐持续的单音相衬托，通常是一管发6音，一管发3音，产生和声效果。

葫芦丝主要由吹嘴、主管、簧片、附管、葫芦、镶头几部分构成。

吹嘴：含在嘴中吹奏。

主管：葫芦丝中间的竹管，开有多个按音孔。正面有六个按音孔，背面有一个按音孔，共有七个按音孔（前六后一）。主管背面的下方还有一个出音孔和两个穿绳孔。

簧片：发声部件，安装在竹管上端，插在葫芦的内部，材料以铜质为主。

附管：辅助主管发音，以发出和音的效果。高音附管，发主管第五孔音；低音附管，发主管第一孔音或主管第三孔音，两者任选其一。附管音孔按住时附管不发音，打开时附管发音。

葫芦：气流通过葫芦传递到主管和附管里面，通过簧片的振动发出声音。

镶头：起到装饰作用。

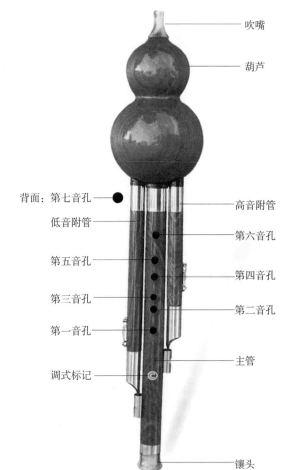

三、葫芦丝的选购

葫芦丝是由天然的葫芦和竹管组合而成，由簧片的振动发出声音。选购时要选择成熟的葫芦，其颜色发黄，皮厚结实，不易损坏；不成熟的葫芦则皮薄，颜色发白，容易损坏。要观察葫芦是否有开裂或者吹管与葫芦连接处是否有漏气现象，如果有则不可以使用。在竹管的选择方面，主、附管的竹质应该细密老成，竹节较小。

簧片是葫芦丝发声的主要"器官"，可通过试奏，听辨葫芦丝簧片发出的声音效果。一般情况下，簧片应以轻、柔为佳，吹奏时不费力气，低音干净没有杂音，高音较为明亮，吹奏吐音时发音灵敏，吹中、高音时手指可感觉竹管有明显的颤动。

常见的葫芦丝有C调、D调、^bE调、F调、G调、A调、^bB调几种，其中最常使用的为C调、^bB调、G调、F调。初学者建议使用C调与^bB调葫芦丝，无论是葫芦丝的音高、音孔孔距，还是所需肺活量都很适中。

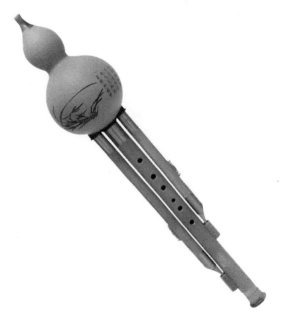

葫芦丝的形状对音色和音准是没有影响的，一般根据自己的喜好来选择即可。但是需要特别注意葫芦是否漏气或者葫芦已经开裂，这些都会影响音质。

在葫芦丝材质的选择上，没有太多要求，可以说任何材质的葫芦丝均可以使用，但是一般还是推荐使用以葫芦和竹管为材料制作的葫芦丝。随着科技进步，葫芦丝的材质有了更多的选择，不再是单纯的葫芦与竹管为材质的葫芦丝，塑料材质、烤瓷材质的葫芦丝也深受音乐爱好者欢迎。这些新款的葫芦丝颜色丰富，图案新颖，因此更受到年轻人的喜爱。

在竹管的选择上，首先，主、附管颜色尽量统一，竹质应该细密老成，竹面光滑，竹节较小，有一定的分量（不排除是因葫芦较老致使重量增加）。竹节过大，有明显竹纹的，则说明竹龄太短，会影响音色。

四、葫芦丝的调式种类

一个葫芦丝只有一个调，每一个葫芦丝的竹管上都标有相应的调。标有C的葫芦丝表示是C调葫芦丝，标有♭B的葫芦丝表示是♭B调的葫芦丝。"调"以乐曲开始处的调号来标记，如"1=C"等。调号表示在演奏乐曲时需要用什么调的葫芦丝演奏。

当然，练习葫芦丝时可以使用任意调的葫芦丝，但是当演奏的乐曲要跟伴奏时，就必须选择与伴奏相同调的葫芦丝演奏。这就需要演奏者拥有不同调的葫芦丝。

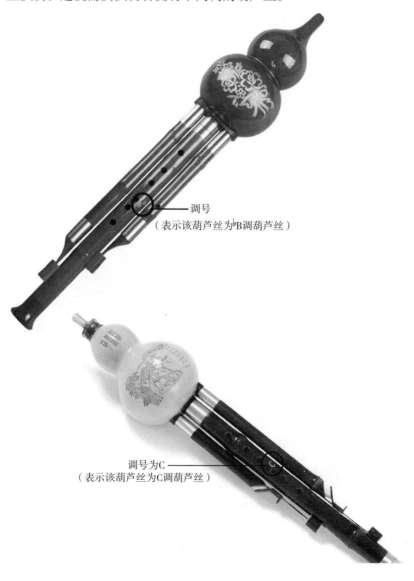

调号
（表示该葫芦丝为♭B调葫芦丝）

调号为C
（表示该葫芦丝为C调葫芦丝）

第二天　葫芦丝演奏基础

一、演奏姿势

持法：左手在上，右手在下，双臂和肘部肌肉放松。手指自然放松呈弧形持葫芦丝，指肚按孔。手指微微压住音孔，按孔过紧则手指不灵活，不利于演奏。

手指开孔时，不宜抬得过高，否则会使手指僵硬，影响演奏速度。一般手指抬到距离音孔上方2厘米左右即可。

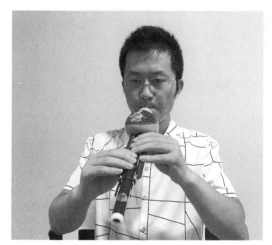

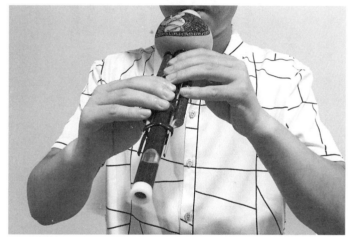

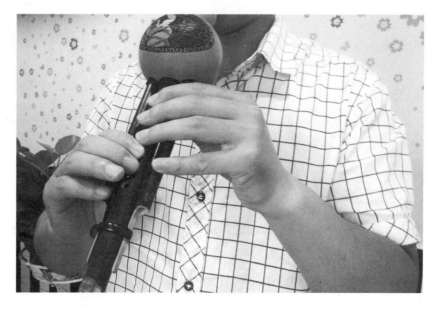

站姿：身体自然站立，双脚呈外八字站稳或略分开，两腿直立，身体的重心在两腿之间。上身放松挺直，不能僵硬，胸部自然挺起。两肘自然下垂，两臂不可夹住身体，要与腰间保持一定距离，乐器与身体形成45度到50度角。

坐姿：一般坐在椅子的前三分之一处，双脚分立踏地，一脚稍前一脚稍后，但不可跷腿。上身要求与站姿基本相同。

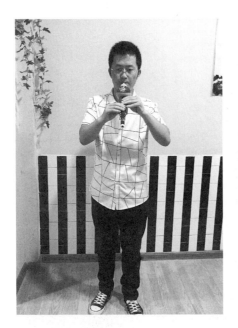 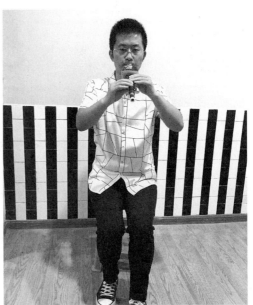

二、吹奏要领

（一）葫芦丝的吹奏口形

吹奏时，吹嘴应在嘴唇的正中处，上下嘴唇含住吹嘴，两腮不可鼓起，要用力向里收。上下嘴唇之间气息经过的空隙处叫作风门。风门可大可小，随着音的高低而变化。吹奏低音时缩小风门，吹奏高音时放大风门。

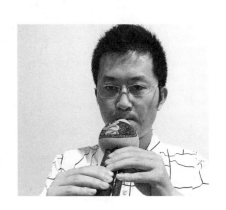

经过风门吹出来的气流称为"口风"。口风有缓急之分，口风的选择可以对吹气的强度和用气量起到控制作用。嘴劲的大小是依据风门的大小和口风的缓急来确定的。一定要注意嘴劲和风门、口风的密切配合。

（二）呼吸方法

吹奏葫芦丝时，必须要有科学的呼吸方法才能够发出准确、优美的声音。所谓呼吸，包括"吸气"与"呼气"这两个方面，吸气时身体各部位放松，口鼻同时吸气，注意不可提肩和带出任何声响。吹奏葫芦丝的呼吸方法可归纳为三种：胸式呼吸法、腹式呼吸法和胸腹式呼吸（混合式呼吸）法。其中，胸腹式呼吸法是目前公认为最科学的方法。这种方法是把气吸到小腹、胸腹之间以及胸腔。胸腹式呼吸法在吸气时要避免耸肩，否则会阻碍气息的下沉而将气息存储到胸腔中，出现气息无法得到支撑而导致气息不足的现象。

吸气时，扩张肺叶，胸腔中、下部和腹腔自然向外扩张使横隔膜下降，吸入的气尽可能多一些，正确的气体贮存部位应是胸腔下部和腹腔。腹部不仅不能往里收缩，还要微微向外隆起，腰部也随之向周围扩张。

呼气时，要求腹肌、腰肌和横隔膜始终要有控制（即保持一定的紧张度），使气息在有控制的情况下有节制地、均匀地向外呼出。随着气息的呼出，腹肌、腰肌等相关肌肉群随之逐渐收缩，横隔膜也随之复位。

吹奏时，气息要平稳，不可忽强忽弱。吹奏有"急吹"和"缓吹"两种。急吹时，气压大、气流较快。缓吹时，气息缓慢呼出。一般情况下，吹奏低音时用急吹法，吹奏中、高音时用缓吹法。

三、吹奏方法

（一）按孔方式

右手无名指、中指、食指用第一节指肚分别开闭第一、二、三音孔，拇指托于主管下方。左手无名指、中指、食指用第一节指肚分别开闭第四、第五、第六音孔，拇指位于主管后上方的第七音孔。

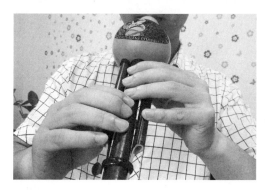 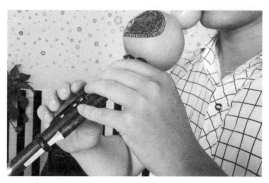

【音乐小贴士】

附着于音管左右侧的小指，不可固定不动，应根据演奏时的情况灵活掌握。如当运用上三指（即开闭第四、五、六音孔）演奏时，右手小指应附着于第一音孔下侧，而左手小指可随演奏自然地抬起，这样才不会影响上三指的灵活运用；当运用下三指（即开闭第一、二、三孔）演奏时，左手小指应回到附管位置，而右手小指可随演奏自然地抬起。

在按下音孔时一定要用手指第一节指肚将音孔按严，不能漏气，否则会影响音准和音色。演奏时手臂、手腕应放松，手指适度向里弯曲。开放音孔时，手指不宜抬得过高，否则会影响演奏速度和灵活性。但也不要太低，太低会影响音准和音量。

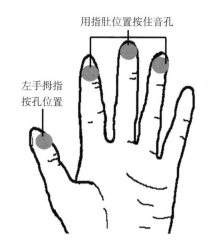 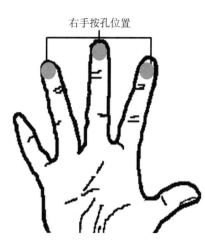

用指肚位置按住音孔　　　　　右手按孔位置

左手拇指
按孔位置

（二）常用指法表

葫芦丝的按孔有七个，常用的指法有两种：全按作"$\dot{5}$"与全按作"$\dot{1}$"。因全按作"$\dot{5}$"是葫芦丝指法中较为简单的，因此初学者一般以此指法练习。

全按作"$\dot{5}$"指法：

发音	指法	吹奏要领
$\overset{\cdot\cdot}{3}$	●●●●●●●	气流最缓、最轻
$\overset{\cdot}{5}$	●●●●●●●	气流加急
$\overset{\cdot}{6}$	●●●●●●○	气流较急
$\overset{\cdot}{7}$	●●●●●○○	气流较急
1	●●●●○○○	气流适中
2	●●●○○○○	气流适中
3	●●○○○○○	气流适中
4	●○●●●●● ●○●●●○	气流较缓
5	●○○○○○○	气流较缓
6	○○○○○○○	气流较缓

注：黑色实心的●表示按住音孔，白色空心的○表示松开音孔。

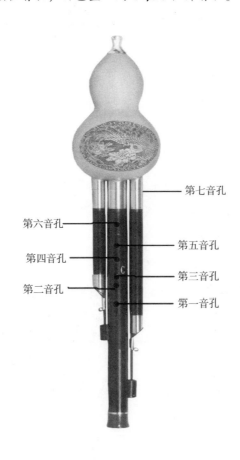

第七音孔

第六音孔　　　　　　　第五音孔

第四音孔　　　　　　　第三音孔

第二音孔　　　　　　　第一音孔

葫芦丝自学一月通

全按作"1"指法：

发音	指法	吹奏要领
6̇	●●●●●●●	气流最缓、最轻
1	●●●●●●●	气流加急
2	●●●●●●○	气流较急
3	●●●●●○○	气流较急
4	●●●●○○○	气流适中
5	●●●○○○○	气流适中
6	●●○○○○○	气流适中
7	●○●●○○○ ●○●●●●○	气流较缓
1̇	●○○○○○○	气流较缓
2̇	○○○○○○○	气流较缓

注：黑色实心的●表示按住音孔，白色空心的○表示松开音孔。

表中的指法从右向左依次为葫芦丝的第一至第七音孔，第七音孔在葫芦丝的背面用左手的拇指按孔。

第三天 "5̣""6̣"音的吹奏练习

一、筒音作"5"指法表

全按作"5"指法：

发音	指法	吹奏要领
3̇	●●●●●●●	气流最缓、最轻
5	●●●●●●●	气流加急
6̇	●●●●●●○	气流较急
7̇	●●●●●○○	气流较急
1	●●●●○○○	气流适中
2	●●●○○○○	气流适中
3	●●○○○○○	气流适中
4	●○●●●●● ●○●●●●○	气流较缓
5	●○○○○○○	气流较缓
6	○○○○○○○	气流较缓

注：黑色实心的●表示按住音孔，白色空心的○表示松开音孔。

二、"5̣"音吹奏要领

　　5̣（低音sol）音处于葫芦丝的低音区。吹奏低音时，气息要急，对气息的控制能力要求较高，气息过缓音不准，气息过急则没有声音。所以吹奏"5̣"一定要控制好气息的位置，通过不断的练习方可运用自如。

　　指法：●●●●●●●（所有音孔按实）

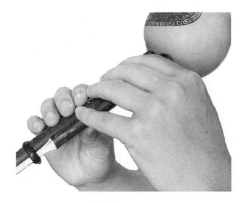

三、"5"音吹奏练习

练习曲一

1＝C $\frac{4}{4}$ （筒音作 $\underset{\cdot}{5}$）

臧翔翔 曲

$$\underset{\cdot}{5} \ - \ \underset{\cdot}{5} \ - \ | \ \underset{\cdot}{5} \ - \ - \ - \ | \ \underset{\cdot}{5} \ - \ \underset{\cdot}{5} \ - \ | \ \underset{\cdot}{5} \ - \ - \ - \ |$$

$$\underset{\cdot}{5} \ - \ \underset{\cdot}{5} \ - \ | \ \underset{\cdot}{5} \ - \ \underset{\cdot}{5} \ - \ | \ \underset{\cdot}{5} \ - \ \underset{\cdot}{5} \ - \ | \ \underset{\cdot}{5} \ - \ - \ - \ |$$

$$\underset{\cdot}{5} \ - \ \underset{\cdot}{5} \ - \ | \ \underset{\cdot}{5} \ - \ 0 \ 0 \ | \ \underset{\cdot}{5} \ - \ \underset{\cdot}{5} \ - \ | \ \underset{\cdot}{5} \ - \ 0 \ 0 \ |$$

$$\underset{\cdot}{5} \ - \ \underset{\cdot}{5} \ - \ | \ \underset{\cdot}{5} \ - \ \underset{\cdot}{5} \ - \ | \ \underset{\cdot}{5} \ - \ 0 \ 0 \ | \ \underset{\cdot}{5} \ - \ - \ - \ \|$$

【练习要领】

这条练习中，"1＝C"为调号，表示该乐曲为C调，用C调葫芦丝演奏。在初学阶段，任何调的葫芦丝均可以演奏，不必考虑练习曲的调式问题，本书中所有乐曲同理。"$\frac{4}{4}$"为拍号，读作四四拍，表示以四分音符为一拍，每小节有四拍。"筒音作 $\underset{\cdot}{5}$"表示该练习曲所用的指法表。

练习曲中的音符有全音符"5－－－"、二分音符"5－"、休止符"0"。休止符表示音乐的停顿，没有声音。音符右侧的短横线称为"增时线"，表示增加该音符1拍的时值。在上条练习中全音符演奏4拍（若1拍为1秒钟，4拍则演奏4秒钟），二分音符演奏2拍（若1拍为1秒钟，2拍则演奏2秒钟）。休止符"0"称为四分休止符，一个四分休止符表示休止1拍，两个四分休止符表示休止2拍（若1拍为1秒钟，则休止1拍表示休止1秒钟）。

练习曲二

1 = C $\frac{4}{4}$ （筒音作5） 臧翔翔 曲

【练习要领】

　　本曲中出现了新的音符：四分音符"5"。四分音符在练习曲中演奏1拍（若1拍为1秒钟，则四分音符演奏1秒钟）。练习时应控制好气息，注意四分音符吹奏的时值，时值奏满要及时收住。

练习曲三

1 = C $\frac{4}{4}$ （筒音作5） 臧翔翔 曲

【练习要领】

　　曲中出现了新的音符：附点二分音符"5 － －"。附点二分音符在练习曲中演奏3拍（若1拍为1秒钟，则附点二分音符演奏3秒钟）。练习曲中的四分音符较多，练习时注意气息的控制。吹奏连续的四分音符时注意气息的连贯与呼吸的速度，时值奏满后收得不可太拖拉，否则容易产生尾音与杂音。

四、"6"音吹奏要领

6（低音la）处于葫芦丝的低音区。吹奏低音时气息要急，保持均匀。吹奏低音对气息的控制能力要求较高，控制好气息的位置，通过不断的练习方可运用自如。

指法：●●●●●●○（松开第一音孔，其他音孔按实）

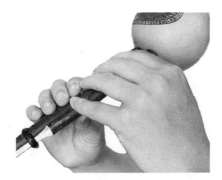

五、"6"音吹奏练习

练习曲一

1 = C $\frac{4}{4}$ （筒音作5）

臧翔翔 曲

6̣ - 6̣ - | 6̣ - - - | 6̣ - 6̣ - | 6̣ - - - |

6̣ - 6̣ - | 6̣ - 6̣ - | 6̣ - 6̣ - | 6̣ - - - |

6̣ - - 6̣ | 6̣ - 6̣ - | 6̣ - 6̣ - | 6̣ - - - |

6̣ - 6̣ - | 6̣ - 6̣ - | 6̣ - - - | 6̣ - - - ‖

【练习要领】

练习"6"时注意二分音符（2拍）与全音符（4拍）的时值变化，注意气息的控制，每两小节可以换气一次，吸气要快，呼气要慢（快吸慢呼）。第三行第1小节处的"6"演奏3拍，第4拍是一个四分音符演奏1拍。

练习曲二

1 = C $\frac{4}{4}$ （筒音作5）

臧翔翔 曲

6̣ - - 5̣ | 6̣ - - - | 6̣ - 6̣ 5̣ | 6̣ - - - |

6̣ - 6̣ 5̣ | 6̣ - 6̣ 5̣ | 6̣ - 5̣ - | 6̣ - - - |

6̣ - 5̣ - | 6̣ - 5̣ - | 6̣ - 5̣ - | 6̣ - - - |

6̣ - 0 6̣ | 6̣ - 0 6̣ | 6̣ - 5̣ - | 6̣ - - - ‖

【练习要领】

本曲是"5"音与"6"音的混合练习，节奏包含了全音符、二分音符、附点二分音符、四分音符、四分休止符。演奏时注意不同音符的时值变化，要慢速练习。吹奏"5"时注意气息的控制，休止符要休止得干净、及时。

练习曲三

1 = C $\frac{4}{4}$ （筒音作5）

臧翔翔 曲

6̣ - 5̣ 5̣ | 6̣ - 5̣ - | 6̣ - 5̣ 5̣ | 6̣ - - - |

6̣ 6̣ 5̣ 5̣ | 6̣ 6̣ 5̣ 5̣ | 6̣ 6̣ 6̣ 5̣ | 6̣ - - - |

6̣ - 6̣ 5̣ | 6̣ - - - | 6̣ - 6̣ 5̣ | 6̣ - - - |

6̣ 6̣ 6̣ 5̣ | 6̣ 6̣ 6̣ 5̣ | 6̣ - 5̣ - | 6̣ - - - ‖

【练习要领】

本曲中有较多的四分音符，"6"音与"5"音的交替练习增加了练习的难度，特别是"6"音向"5"音转换时的气息，四分音符时值奏满后要及时收气，否则在吹奏"6"音时会产生杂音。

第四天　"7"　"1"音的吹奏练习

一、"7"音吹奏要领

吹奏7（低音si）时注意气流较急，将气息控制得紧实些。气息过轻容易吹不出声音或者吹出杂音。

指法：●●●●●○○（松开第一、第二音孔，其他音孔按实）

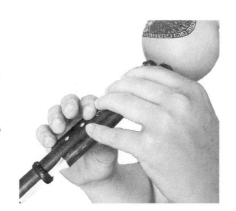

二、"7"音吹奏练习

练习曲一

$1 = C$　$\frac{4}{4}$　（筒音作5）

臧翔翔　曲

7 - 7 - | 7 - - - | 7 - 7 - | 7 - - - |

7 - 7 - | 7 - 7 - | 7 - 7 - | 7 - - - |

7 - - - | 7 - - - | 7 - 7 - | 7 - - - |

7 - 7 - | 7 - 7 - | 7 - - - | 7 - - - ||

【练习要领】

练习时注意换气，两小节换气一次，中间不可换气停顿。

练习曲二

1 = C 4/4 （筒音作5） 臧翔翔 曲

5̣ - 6̣ - | 7̣ - - - | 7̣ - 6̣ - | 5̣ - - - |

5̣ - 6̣ - | 7̣ - 7̣ - | 7̣ - 6̣ - | 5̣ - - - |

5̣ - 6̣ - | 7̣ - - - | 7̣ - 6̣ - | 5̣ - - - |

5̣ - 7̣ - | 6̣ - 7̣ - | 7̣ - 6̣ - | 5̣ - - - ‖

【练习要领】

　　本曲开始对前一天的学习内容进行了复习，练习的难度增加。练习演奏之前可以先练习识谱，熟悉乐谱之后可以慢速练习，待熟练以后速度逐渐加快。

练习曲三

1 = C 4/4 （筒音作5） 臧翔翔 曲

6̣ - 7̣ 6̣ | 5̣ - 5̣ - | 6̣ 7̣ 6̣ 5̣ | 7̣ - 7̣ - |

6̣ - 7̣ 6̣ | 5̣ - 7̣ - | 6̣ 7̣ 6̣ 7̣ | 5̣ - 5̣ - |

6̣ - 7̣ 6̣ | 5̣ - 5̣ - | 6̣ 7̣ 6̣ 7̣ | 5̣ - 7̣ - |

6̣ 7̣ 6̣ 7̣ | 5̣ 5̣ 5̣ 5̣ | 7̣ 6̣ 5̣ 6̣ | 5̣ - - - ‖

【练习要领】

　　练习中四分音符较多，气息的控制难度增加，练习时要保持两小节换气一次，吸气要快，呼气要慢。

三、"1"音吹奏要领

"1"（do）音处于葫芦丝的中音区，吹奏"1"音时气流要适中，不可过缓也不可过急。气流过急容易吹不出声音，气流过缓则容易出现杂音。

指法：●●●●○○○（松开第一、第二、第三音孔，其他音孔按实）

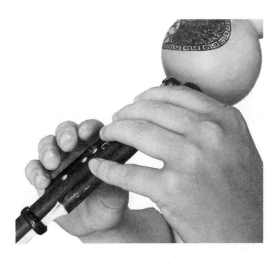

四、"1"音吹奏练习

练习曲一

1 = C $\dfrac{4}{4}$ （筒音作5）

臧翔翔 曲

| 1 - - - | 1 - - - | 1 - 1 1 | 1 - - - |

| 1 - 1 1 | 1 - 1 - | 1 - 1 - | 1 - - - |

| 1 1 1 1 | 1 - 1 - | 1 1 1 1 | 1 - 1 - |

| 1 - - - | 1 - - - | 1 - 1 1 | 1 - - - ‖

【练习要领】

"1"音处于葫芦丝的中音区。吹奏时松开右手所有音孔，注意气息的控制，不可过急。练习时注意全音符、二分音符、四分音符的时值。特别是四分音符演奏1拍，1拍演奏结束后要立即演奏下一个音，不可停顿。

练习曲二

1 = C　4/4　（筒音作5）　　　　　　　　　　　　　　　臧翔翔 曲

1 - 7̣ 6̣ | 1 - 7̣ 6̣ | 1 1 7̣ 6̣ | 1 - 1 - |

7̣ - 6̣ 5̣ | 7̣ - 6̣ 5̣ | 7̣ 7̣ 6̣ 5̣ | 6̣ - 6̣ - |

1 - 7̣ 6̣ | 1 - 7̣ 6̣ | 1 1 7̣ 6̣ | 1 - 7̣ - |

7̣ - 6̣ 5̣ | 7̣ - 6̣ 5̣ | 5̣ 6̣ 7̣ 5̣ | 1 - 1 - ‖

【练习要领】

　　练习中有四个音，音程的度数与指法的跨度增加，练习的难度进一步加大。练习演奏前可先练习识谱，待乐谱熟悉之后再进行演奏。

练习曲三

1 = C　4/4　（筒音作5）　　　　　　　　　　　　　　　臧翔翔 曲

1 1 1 1 | 1 7̣ 6̣ 5̣ | 6̣ 7̣ 1 7̣ | 1 - 1 - |

1 1 1 1 | 7̣ 7̣ 7̣ 7̣ | 6̣ 5̣ 6̣ 7̣ | 5̣ - 5̣ - |

5̣ 5̣ 5̣ 5̣ | 1 1 1 1 | 5̣ 1 1 5̣ | 7̣ - 6̣ - |

5̣ 5̣ 5̣ 1 | 7̣ 1 6̣ 1 | 5̣ 1 7̣ 1 | 1 - - - ‖

【练习要领】

　　练习中，四分音符较为集中，初练阶段先慢速练习，以保证四分音符时值准确，待熟练以后速度再逐渐加快。

第五天 "2" "3" 音的吹奏练习

一、"2"音吹奏要领

吹奏"2"(re)音的气流与吹奏"1"音的气流要求相同,力度应适中,不可过急也不可过缓。双手松开音孔后注意小指要轻轻搭在附管上,手指放松,不可僵硬。

指法:●●●○○○○(松开第一、第二、第三、第四音孔,其他音孔按实)

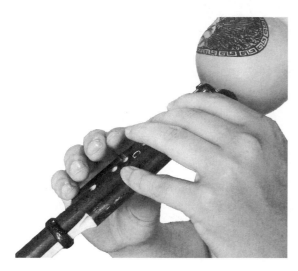 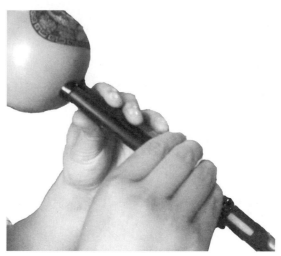

二、"2"音吹奏练习

练习曲一

1 = C 4/4 （筒音作5）

臧翔翔 曲

2 - - - | 2 - - - | 2 - - 2 | 2 - - - |

2 - 2 2 | 2 - 2 - | 2 - - 2 | 2 - - - |

2 2 2 2 | 2 - - - | 2 - - 2 | 2 - - - |

2 - 2 2 | 2 - 2 2 | 2 2 2 2 | 2 - - - ‖

练习曲二

1 = C 4/4 （筒音作5） 臧翔翔 曲

| 1 - 2 - | 1 - 7̣ - | 1 - 2 - | 1 - - - ‖

| 2 - 2 2 | 1 - 2 - | 1 - 6̣ - | 5̣ - - - ‖

| 1 - 2 2 | 1 - 7̣ - | 1 - 2 - | 2 - - - ‖

| 1 2 1 2 | 1 - 1 - | 2 - 2 - | 1 - - - ‖

练习曲三

1 = C 4/4 （筒音作5） 臧翔翔 曲

| 1 1 2 2 | 1 1 2 - | 2 5̣ 6̣ 7̣ | 1 - 1 - |

| 1 1 2 2 | 1 1 2 - | 2 5̣ 7̣ 2 | 1 - - - |

| 6̣ 6̣ 7̣ 7̣ | 6̣ 6̣ 7 - | 6̣ 7̣ 1 2 | 1 - 7̣ - |

| 6̣ 6̣ 7̣ 7̣ | 6̣ 6̣ 7 - | 5̣ 6̣ 7̣ 2 | 1 - 1 - ‖

【练习要领】

　　练习时注意低音与中音区气息的不同要求，气息转换要及时。四分音符与二分音符、全音符的交替要注意时值的变化。两小节换一次气，中间不可换气，不可停顿。

三、"3"音吹奏要领

吹奏"3"（mi）音时，气流控制要适中，气息控制住，不可过急也不可过缓。吹奏时注意听声音效果，避免有杂音。吹奏"3"音要松开五个音孔，此时要注意手指不可僵硬，应自然放松。右手小指轻轻搭在附管之上以稳定葫芦丝。

指法：●●○○○○○（松开第一、第二、第三、第四、第五音孔，其他音孔按实）

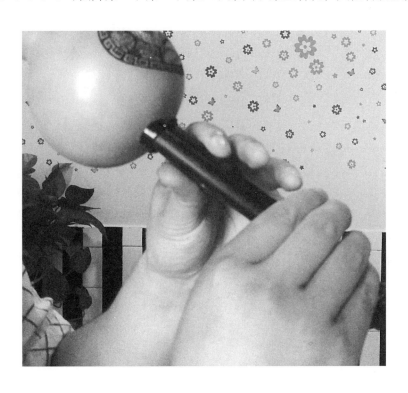

四、"3"音吹奏练习

练习曲一

$1=C$ $\frac{4}{4}$ （筒音作5）

臧翔翔 曲

| 3 | - | - | 3 | 3 | - | 3 | - | 3 | 3 | 3 | 3 | 3 | - | - | - |

| 3 | 3 | 3 | 3 | 3 | - | 3 | - | 3 | - | - | 3 | 3 | - | - | - |

| 3 | - | 3 | 3 | 3 | - | - | - | 3 | 3 | 3 | 3 | 3 | - | - | - |

| 3 | 3 | 3 | 3 | 3 | 3 | 3 | 3 | 3 | - | 3 | 3 | 3 | - | - | - |

练习曲二

1 = C 4/4 （筒音作5） 臧翔翔 曲

1 - 2 3 | 3 - - - | 1 2 3 2 | 1 - - - |

1 2 3 2 | 1 - 3 - | 2 2 7̣ 2 | 5̣ - - - |

1 - 2 1 | 3 - 3 - | 1 3 2 1 | 3 - - - |

1 3 2 3 | 1 3 2 3 | 2 2 3 2 | 1 - - - ‖

练习曲三

1 = C 4/4 （筒音作5） 臧翔翔 曲

6̣ 3 3 6̣ | 6̣ 2 2 - | 1 2 1 7̣ | 6̣ - 6̣ - |

6̣ 3 3 6̣ | 6̣ 1 1 - | 7̣ 1 7̣ 5̣ | 6̣ - - - |

1 - 6̣ 1 | 2 - - - | 3 6̣ 1 3 | 2 - - - |

6̣ 3 3 6̣ | 1 6̣ 6̣ - | 1 6̣ 3 1 | 6̣ - - - ‖

【练习要领】

练习包含有五度的音程，从"6"到"3"的跨度注意气息的转换，转换中注意避免产生气息杂音。可慢速练习，待熟练以后速度逐渐加快。

第六天 "4""5"音的吹奏练习

一、"4"音吹奏要领

吹奏"4"（fa）音时，气流要缓一些，且要轻吹。气流过急会导致吹不出声或音不准，吹奏的力度过大也容易产生音准问题。

指法：●○●●●●/●○●●●○（"4"音有两种指法：第一种指法松开第六音孔，其他音孔按实；第二种指法松开第一与第六音孔，其他音孔按实）

二、"4"音吹奏练习

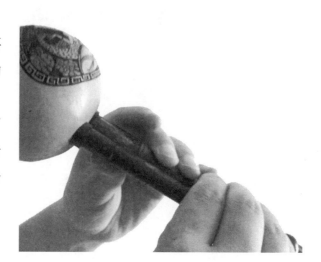

练习曲一

1 = C　$\frac{4}{4}$　（筒音作5）

臧翔翔 曲

4 - 4 - |4 - - - |4 4 4 4 |4 - - - |

4 - 4 4 |4 - 4 - |4 - 4 - |4 - - - |

4 - 4 - |4 - - - |4 - 4 - |4 - - - |

4 4 4 4 |4 - 4 4 |4 - 4 - |4 - - - ‖

【练习要领】

练习时气息要缓，力度要轻。换气时要及时收住，避免杂音。

练习曲二

1 = C $\frac{4}{4}$ （筒音作5）　　　　　　　　　　　臧翔翔 曲

3　4　3　4 ｜3　-　4　- ｜3　4　3　4 ｜3　-　-　- ‖

3　4　3　4 ｜3　2　1　7̣ ｜6̣　7̣　1　2 ｜1　-　-　- ｜

3　4　3　4 ｜3　-　4　- ｜3　4　3　4 ｜3　-　-　- ｜

3　4　3　4 ｜3　2　1　7̣ ｜6̣　-　2　- ｜1　-　-　- ‖

练习曲三

1 = C $\frac{4}{4}$ （筒音作5）　　　　　　　　　　　臧翔翔 曲

1　-　1　2 ｜3　3　3　4 ｜3　3　2　2 ｜1　-　-　- ｜

1　-　1　2 ｜3　3　3　4 ｜3　3　2　2 ｜1　-　-　- ｜

2　2　7̣　5̣ ｜5̣　-　3　- ｜4　4　4　3 ｜2　-　-　- ｜

1　1　1　2 ｜3　3　3　4 ｜3　-　2　5̣ ｜1　-　-　- ‖

葫芦丝自学一月通

三、"5"音吹奏要领

吹奏"5"（sol）音时，要将葫芦丝前面的六个音孔全部松开，只按实左手拇指的音孔，这时葫芦丝很容易不稳，所以双手小指一定要控制住，稳住葫芦丝。吹奏时气流要缓、要轻。气流过急、力度过大会产生音准问题。

指法：●○○○○○○（松开第一至第六音孔，第七音孔按实）

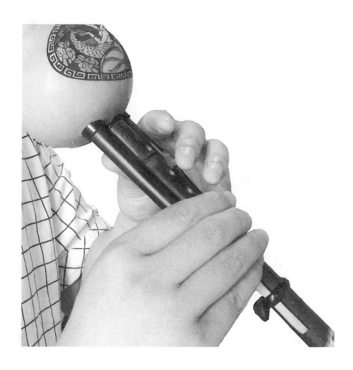

四、"5"音吹奏练习

练习曲一

$1 = C$ $\dfrac{4}{4}$ （筒音作5）

<div align="right">臧翔翔 曲</div>

5	-	5	-	5	-	5	-	5	5	5	5	5	-	-	-
5	-	5	5	5	-	5	-	5	-	-	-	5	-	-	-
5	5	5	5	5	-	-	-	5	-	5	5	5	-	-	-
5	-	5	5	5	-	5	-	5	-	5	5	5	-	-	-

练习曲二

1 = C　4/4　（筒音作5·）　　　　　　　　　　臧翔翔 曲

5 － 3 4 ｜ 5 － 1 － ｜ 2 － 3 － ｜ 2 － － － ｜

5 － 3 4 ｜ 5 － 1 － ｜ 5· － 3 － ｜ 2 － － － ｜

5· 5· 3 3 ｜ 2 － 5· － ｜ 5· 5· 3 3 ｜ 2 － 5· － ｜

5 － 3 4 ｜ 5 － 3 4 ｜ 5· 5· 3 2 ｜ 1 － － － ‖

练习曲三

1 = C　4/4　（筒音作5·）　　　　　　　　　　臧翔翔 曲

1 － － 3 ｜ 5 － 5 － ｜ 4 3 2 3 ｜ 1 － 1 － ｜

1 1 1 3 ｜ 5 － 5 － ｜ 4 3 2 － ｜ 5 － － － ｜

5 5 5 － ｜ 5· 5· 5· － ｜ 5· 5· 5· 5· ｜ 5 － 5 － ｜

1 － 1 3 ｜ 5 － 5 － ｜ 4 3 2 3 ｜ 1 － － － ‖

【练习要领】

　　吹奏"5"音时，应注意气息的控制，气流要缓。音孔松开后要注意小指的控制力，保持葫芦丝的稳定。

葫芦丝自学一月通

第七天 "6" "3" 音的吹奏练习

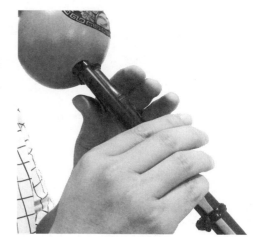

一、"6"音吹奏要领

"6"（la）音处于葫芦丝音域的最高音，要松开全部的七个音孔，此时葫芦丝的稳定完全依靠嘴唇含住的吹嘴以及双手小指来完成。吹奏"6"音时气流要缓，吹奏的力度要小，注意控制气息的稳定。

指法：○○○○○○○（七个音孔全部松开）

二、"6"音吹奏练习

练习曲一

1 = C 4/4 （筒音作5） 臧翔翔 曲

6 - 6 - | 6 6 6 - | 6 6 6 6 | 6 - - - |

6 6 6 6 | 6 - 6 - | 6 - 6 - | 6 - - - |

6 - 6 6 | 6 - - 6 | 6 - 6 - | 6 - - - |

6 - - 6 | 6 6 6 - | 6 - 6 - | 6 - - - ‖

练习曲二

1 = C $\frac{4}{4}$　（筒音作5̣）　　　　　　　　　　　　　　　臧翔翔 曲

5̣　6̣　7̣　1　| 2　3　4　5　| 6　-　6　-　| 6　-　-　-　|

6　5　4　3　| 2　1　7̣　6̣　| 5̣　-　5̣　-　| 5̣　-　-　-　|

5̣　6̣　7̣　1　| 2　3　4　5　| 6　-　6　-　| 5　-　-　-　|

5　6　5　4　| 3　4　3　2　| 6̣　-　7̣　-　| 1　-　-　- ‖

小星星

1 = C $\frac{4}{4}$　（筒音作5̣）　　　　　　　　　　　　　　　法国儿歌

1　1　5　5　| 6　6　5　-　| 4　4　3　3　| 2　2　1　-　|

5　5　4　4　| 3　3　2　-　| 5　5　4　4　| 3　3　2　-　|

1　1　5　5　| 6　6　5　-　| 4　4　3　3　| 2　2　1　- ‖

【练习要领】

练习"6"音时，应注意节奏的变化与气息的控制。因吹奏"6"音需要松开所有音孔，双手小指要控制住，避免葫芦丝晃动甚至掉落。

葫芦丝自学一月通

三、"3"音吹奏要领

"3̣"（低音mi）是葫芦丝音域的最低音，一般在乐曲中使用较少。"3̣"音的指法与"5̣"相同，吹奏时应注意气流最缓最轻，气流稍微大一些则吹成低音"5̣"，吹奏的力度也要轻一些。因"3̣"在实际演奏中较少运用，可根据自己的兴趣灵活选择练习。

指法：●●●●●●●（七个音孔全部按实）

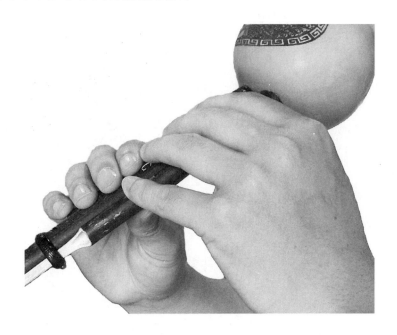

四、"3̣"音吹奏练习

练习曲一

1 = C　**4/4**　（筒音作5）

臧翔翔　曲

5̣ - - 3̣ | 3̣ - 5̣ - | 1 - - 5̣ | 5̣ - - - |

5̣ - - 3̣ | 3̣ - 5̣ - | 6̣ - 6̣ - | 5̣ - - - |

5̣ - - 3̣ | 3̣ - 5̣ - | 3 - 2 1 | 6̣ - - - |

5̣ 6̣ 5̣ 5̣ | 1 5̣ 5̣ 5̣ | 3̣ 3̣ 3̣ 5̣ | 1 - - - ‖

练习曲二

1 = C 4/4 （筒音作5.）　　　　　　　　　　　　臧翔翔 曲

5. 3. 3. 5. | 1 6. 5. - | 3. 5. 6. 1 | 5. - 3. - |

5. 3. 3. 5. | 6. 6. 5. - | 1 5. 3. 5. | 1 - - - |

2 2 1 0 | 2 - 1 - | 2 2 1 7. | 5. - 3. - |

5. 3. 3. 5. | 6. 6. 5. - | 1 5. 3. 5. | 1 - - - ‖

练习曲三

1 = C 4/4 （筒音作5.）　　　　　　　　　　　　臧翔翔 曲

5 - 5 5 | 3 - 3 3 | 4 - 4 3 | 2 - 5. - |

6. - 7. 7. | 1 - 5. - | 3. - - 5. | 1 - - - |

5 - 5 5 | 3 - 3 3 | 4 - 4 3 | 2 - 6. - |

5. 3. 5. 6. | 1 3 2 6. | 7. - - 2 | 1 - - - ‖

【练习要领】

吹奏"3."音时气流要最缓，力度要轻。练习时注意用耳朵听，避免吹成"5"音或出现杂音。

第八天　音阶综合巩固练习

练习曲

1=C　4/4　（筒音作5）　　　　　　　　　　臧翔翔　曲
快速地

5̣ 6̣ 5̣ 6̣ | 1 2 1 2 | 3 2 3 2 | 1 6̣ 5̣ - |

5̣ 6̣ 5̣ 6̣ | 1 2 1 2 | 3 5 3 1 | 2 3 2 - |

3 5 3 5 | 6 5 3 5 | 6 5 3 1 | 2 3 6̣ - |

5̣ 6̣ 5̣ 6̣ | 1 2 1 2 | 3 2 1 6̣ | 1 2 1 - ‖

春　景

1=C　4/4　（筒音作5）　　　　　　　　　　臧翔翔　曲

1 6̣ 6̣ 1 | 3 1 6̣ - | 1 6̣ 3 1 | 6̣ - - - |

5 3 3 5 | 3 1 6̣ - | 5̣ 6̣ 3 1 | 6̣ - - - |

6̣ 6̣ 6̣ - | 6̣ 6̣ 6̣ - | 3 5 3 1 | 2 - - - |

6̣ 6̣ 6̣ - | 6̣ 6̣ 6̣ - | 5̣ 6̣ 3 1 | 6̣ - - - ‖

上篇　葫芦丝演奏教程

伦敦桥

1 = C　4/4　（筒音作5）

英国儿歌
臧翔翔 改编

5　6　5　4 | 3　4　5　- | 2　3　4　- | 3　4　5　- |

5　6　5　4 | 3　4　5　- | 2　-　5　- | 3　1　-　- |

5　6　5　4 | 3　4　5　- | 2　3　4　- | 3　4　5　- |

5　6　5　4 | 3　4　5　- | 2　-　5　- | 3　1　-　- ‖

拍拍踏踏

1 = C　3/4　（筒音作5）

美国儿歌
臧翔翔 改编

1　1　3 | 5　3　1 | 7̣　0　6 | 5̇　0　0 |

7̣　7̣　2 | 4　2　7̣ | 1　0　6 | 5̇　0　0 |

1　1　3 | 5　3　1 | 7̣　0　6 | 5̇　0　0 |

7̣　7̣　2 | 4　2　7̣ | 1　0　5 | 1̇　0　0 ‖

【练习要领】

　　乐曲《拍拍踏踏》中的拍号为3/4拍，读作四三拍，表示以四分音符为一拍，每小节有三拍。音符上方的"＞"符号为"重音记号"，表示该音力度要强一些。

葫芦丝自学一月通

音乐是好朋友

1 = C $\frac{3}{4}$ （筒音作5）

德国民歌
臧翔翔 改编

$\underline{3}$ $\underline{3}$ $\underline{3}$ | $\underline{2}$ $\underline{3}$ $\underline{4}$ | $\underline{\dot{5}}$ $\underline{\dot{6}}$ $\underline{\dot{7}}$ | $\dot{1}$ - - |

$\underline{5}$ $\underline{5}$ $\underline{5}$ | $\underline{4}$ $\underline{5}$ $\underline{6}$ | $\underline{4}$ $\underline{4}$ $\underline{4}$ | $\underline{3}$ $\underline{4}$ $\underline{5}$ |

$\underline{3}$ $\underline{3}$ $\underline{3}$ | $\underline{2}$ $\underline{3}$ $\underline{4}$ | $\underline{\dot{5}}$ $\underline{\dot{6}}$ $\underline{\dot{7}}$ | $\dot{1}$ - - |

$\underline{5}$ - - | $\underline{\dot{6}}$ - $\underline{\dot{7}}$ | $\overset{\frown}{\dot{1}}$ - - | $\dot{1}$ 0 0 ‖

【练习要领】

　　乐曲《音乐是好朋友》是一首四三拍的乐曲，以四分音符为一拍，每小节有三拍。乐曲最后两小节音符"1"音上方的连线称为"延音线"，表示将两个音的时值相加，"1"演奏的时值为四拍。

第九天　气息控制力练习

一、连音线

不同音符上方的弧形连线称为"连音线"，连音线连接着一个乐句，连音线下方的音符要演奏得连贯，要一口气演奏完，中间不可换气。

$$1 = C \quad \frac{4}{4}$$

连音线　　　　　　　　连音线

1 2 3 4 | 5 5 5 - | 5 4 3 2 | 1 - - - ‖

二、延音线

相邻两个或几个相同的音符上方的弧形连线称为"延音线"，表示延音线下方只演奏一个音符，其时值等于延音线下方的两个或几个音符的时值相加。

$$1 = C \quad \frac{4}{4}$$

延音线　　　　　　　　延音线

1 2 3 5 | 5 - 4 3 | 2 3 1 - | 1 - - - ‖

谱例中，第1小节四分音符的"5"与第2小节二分音符的"5"用延音线连接，将第1小节一拍的"5"时值与第2小节的"5"两拍的时值合并，此时第1小节的"5"演奏三拍。第3小节两拍的"1"与第4小节四拍的"1"时值合并，此时第3小节的"1"演奏六拍。

三、换气记号

换气记号"∨"表示演奏到此处时需要换气。一般情况下，乐曲中有连音线而没有换气符号的乐句，按连音线连接的乐句换气，有换气符号的则按换气符号标注换气。

$$1 = C \quad \frac{4}{4}$$

换气符号　　　　　　换气符号
∨　　　　　　∨

1 2 3 - | 5 4 3 - | 6 6 5 3 | 2 3 1 - ‖

四、气息控制力练习

练习曲一

1＝C　4/4　（筒音作5）　　　　　　　　　臧翔翔　曲

慢速

5̣ - - - | 6̣ - - - | 7̣ - - - | 1 - - - |

2 - - - | 3 - - - | 4 - - - | 5 - - - |

5 - - - 5 | 4 - - - 4 |

3 - - - 3 | 1 - - - 1 |

6̣ - - - | 7̣ - - - | 1 - - - | 2 - - - |

3 - - - | 4 - - - | 5 - - - | 6 - - - |

6 - - - 6 | 5 - - - 5 |

4 - - - 4 | 2 - - - 2 |

1 3 5 3 | 1 3 5 3 | 1 - - - | 1 - - - |

1 - - - | 1 - - - | 1 - - - | 1 - - - ‖

【练习要领】

　　练习中，每两小节标注有换气记号，练习时要严格按换气记号换气。为了达到练习呼气的目的，要慢速练习，以能够控制的最慢速度吹奏。吸气时气息要撑住，横膈膜打开，快吸慢呼，切勿将气吸入胸腔，吸气时要用口鼻协调吸气，切勿耸肩。

圆圈舞

1 = C　4/4　（筒音作5）　　　　　　　　　　　　　臧翔翔　曲

【练习要领】

　　练习中没有换气记号，要按连音线标记进行换气练习。一小节换一次气时，要注意吸气时勿带出杂音。

练习曲二

1 = C　4/4　（筒音作5）　　　　　　　　　　　　　臧翔翔　曲

【练习要领】

　　练习中既有连音线又有换气记号，此时要按换气记号标记进行换气。

练习曲三

1 = C $\frac{3}{4}$ （筒音作5）

臧翔翔 曲

1 3 3 | 5 3 3 | 6̣ 1 3 | 2 — — |

6̣ 2 2 | 3 2 2 | 5 5 2 | 3 — — |

1 3 3 | 5 3 3 | 5 3 1 | 6̣ — — |

5̣ 2 2 | 3 2 2 | 5̣ 6̣ 7̣ | 1 — — ‖

【练习要领】

练习曲为四三拍，四三拍的强弱规律为"强弱弱"。练习时注意强弱规律的表现，第一拍比第二拍、第三拍力度强一些。

玛丽有只小羊羔

1 = C $\frac{4}{4}$ （筒音作5）

美国儿歌

3 2 1 2 | 3 3 3 — | 2 2 2 — | 3 5 5 — |

3 2 1 2 | 3 3 3 1 | 2 2 3 2 | 1 — — — |

3 2 1 2 | 3 3 3 1 | 2 — 3 2 | 1 — — — ‖

找手套

1 = C $\frac{3}{4}$ （筒音作 $\dot{5}$）

英美童谣

英美童谣

葫芦丝自学一月通

第十天　力度控制力练习

一、常用力度记号

"力度"即强弱，可以理解为演奏的响度，标记在乐谱的音符下方。根据作品表现情感和风格的不同，力度记号的使用也有所不同。除了严格按照作曲家在谱面上的力度标记弹演奏外，演奏者也可以根据自己的感受进行相应的力度处理。

在下面的表格中列出了常用的意大利语的力度记号，演奏者在练习过程中可以随时查阅，记住力度缩写可以帮助自己更快速、更充分地表达音乐作品的情感。

力度术语	力度术语缩写	中文含义
pianissimo	pp	很弱
piano	p	弱
mezzo piano	mp	中弱
mezzo forte	mf	中强
forte	f	强
fortissimo	ff	很强
sforzando	sf	突强
crescendo	cresc.	渐强
decrescendo	decresc.	渐弱

二、力度控制力练习

练习曲

1 = C　4/4　（筒音作5）　　　　　　　　　　　臧翔翔　曲

```
1  2  3  4 | 5  -  5  - | 1  2  3  4 | 5  -  -  -
p                          f

5  4  3  2 | 1  -  1  - | 5  4  3  2 | 1  -  -  -
mp                         f
```

2 3 4 2 | 3 - - - | 2 3 4 2 | 3 - - - |
mf *pp*

2 5 4 3 | 2 4 3 2 | 1 3 2 $\dot7$ | 1 - - - ‖
p *pp*

欢乐颂

1 = C $\frac{4}{4}$ （筒音作5） ［德］贝多芬 曲

3 3 4 5 | 5 4 3 2 | 1 1 2 3 | 3 2 2 - |
p

3 3 4 5 | 5 4 3 2 | 1 1 2 3 | 2 1 1 - |
f

2 2 3 1 | 2 $\underline{3\ 4}$ 3 1 | 2 $\underline{3\ 4}$ 3 2 | 1 2 $\dot5$ - |
ff

3 3 4 5 | 5 4 3 2 | 1 1 2 3 | 2 1 1 - ‖
p

【练习要领】

 《欢乐颂》出现了新的音符——八分音符"X"。八分音符是在四分音符下方加一条"减时线"，表示音符时值减少一半。乐曲拍号为四四拍，以四分音符为一拍，一个四分音符的时值等于两个八分音符的时值，所以乐曲中的八分音符为半拍，两个八分音符合为一拍，乐曲中"3 4"两个音演奏一拍。乐曲分别在第八小节与第十六小节处出现"渐弱"记号，演奏时声音要逐渐减弱。

人们叫我唐老鸭

美国儿歌

1 = C 4/4 （筒音作5）

（曲谱）

【练习要领】

注意八分音符的时值，两个八分音符演奏一拍。在换气记号处换气。

十个小矮人

1 = C 4/4 （筒音作5）

英美儿歌

（曲谱）

上篇 葫芦丝演奏教程

两只老虎

1 = C 4/4 （筒音作5）　　　　　　　　　　法国儿歌

圣诞快乐

1 = C 3/4 （筒音作5）　　　　　　　　　　英国儿歌

【练习要领】

《圣诞快乐》是一首弱起小节开始的乐曲。乐曲开始小节拍子不足时，称为不完全小节或"弱起小节"，即从弱拍开始的小节。弱起小节之后是乐曲的第一小节。由弱起小节开始的歌（乐）曲，结束时往往是不完全小节，弱起小节与不完全小节时值相加，就是一个完全小节。

葫芦丝自学一月通

第十一天　不同节奏型的练习

一、四分音符与八分音符

<div align="center">

对　歌

</div>

1 = C　**2/4**　（筒音作5）　　　　　　　　　　　　　　　　壮族民歌

$\underline{2\ \ 2}$　2　5　｜$\underline{3\ \ 1}$　2　∨｜$\underline{1\ \ 2}$　$\underline{1\ \ 2}$　｜$\underline{5\ \ 3}$　2　∨｜

mf

$\underline{5\ \ 5}$　$\underline{5\ \ 5}$　｜$\underline{2\ \ 3}$　5　∨｜$\underline{5\ \ 3}$　2　｜$\underline{1\ \ 3}$　2　∨｜

$\underline{5\ \ 5}$　$\underline{2\ \ 3}$　｜5　-　∨｜$\underline{3\ \ 1}$　$\underline{2\ \ 3}$　｜1　-　∨｜

$\underline{5\ \ 5}$　$\underline{2\ \ 3}$　｜5　-　∨｜$\underline{3\ \ 1}$　$\underline{2\ \ 3}$　｜1　-　‖

【练习要领】

《对歌》是一首少数民族民歌，**2/4**拍，读作四二拍，表示以四分音符为1拍，每小节2拍。一个四分音符演奏1拍，两个八分音符演奏1拍。

演奏时注意有连音线的音符要演奏得连贯自然，不可换气，应在换气记号处换气。

二、十六分音符与八分音符

练习曲

1 = C **2/4**　（筒音作5）

臧翔翔 曲

5̣ 5̣　5̣ 5̣ 5̣ ｜ 1 1　3　∨ ｜ 2 2　2 2 2 ｜ 7̣ 2　5 ∨ ｜

5̣ 5̣　5̣ 5̣ 5̣ ｜ 1　3　2 ∨ ｜ 5̣ 6̣　7̣ 2 ｜ 1 1 1　1 ∨ ｜

4 4　4 6 6 ｜ 5 4　3 ∨ ｜ 4 4　4 6 6 ｜ 5 4 3　2 ∨ ｜

5̣ 5̣　5̣ 5̣ 5̣ ｜ 1 1　3 ∨ ｜ 2 2　5̣ 5̣ ｜ 1　－ ‖

【练习要领】

练习曲为 2/4 拍，读作四二拍，表示以四分音符为1拍，每小节2拍。

练习曲中音符下方有两条减时线的音符为"十六分音符"，十六分音符在练习1中为四分之一拍，即两个十六分音符时值等于一个八分音符，一拍有四分十六分音符。演奏时注意半拍要演奏一个八分音符，两个十六分音符，节奏"X X X"称为"前八后十六"，演奏1拍。

小小公鸡

1 = C **2/4**　（筒音作5）

彝族民歌

5̣ 5̣　1 1 ｜ 1 2 3 1　2 ∨ ｜ 5̣ 5̣　3 2 ｜ 1 2 3　1 ∨ ｜

6̣ 1　6̣ 1 ｜ 5̣ 5̣　5̣ ∨ ｜ 3 2　3 2 ｜ 1 1　1 ∨ ｜

葫芦丝自学一月通

$\underline{\overset{.}{6}}\ \underline{1}\ \overset{\frown}{\underline{1}}\quad \underline{\overset{.}{6}}\ \underline{1}\ \big|\ \overset{.}{5}\ \overset{.}{5}\quad \overset{.}{5}\ \big|\ \underline{3}\ \underline{2}\quad \underline{3}\ \underline{2}\ \big|\ 1\ 1\quad \overset{\vee}{1}\ \big|$

$\underline{\overset{.}{6}}\ \underline{1}\ \overset{\frown}{\underline{1}}\quad \underline{\overset{.}{6}}\ \underline{1}\ \big|\ \overset{.}{5}\ \overset{.}{5}\quad \overset{\vee}{\overset{.}{5}}\ \big|\ \underline{3}\ \underline{2}\quad \underline{3}\ \underline{2}\ \big|\ 1\ 1\quad 1\ \big\|$

【练习要领】

练习3《小小公鸡》中的节奏"X X X X",四个十六分音符在乐曲中演奏1拍,练习时注意十六分音符的速度,若1拍演奏1秒钟,则1秒钟要演奏四个十六分音符。

三、附点音符

附点是记在音符右侧的小黑点,表示增加音符时值的一半。在以四分音符为一拍的前提下,附点四分音符的时值为1拍半,附点八分音符的时值为四分之三拍。

$$1 = C\quad \frac{2}{4}$$

附点四分音符

$$2\quad 2\ \big|\ \underline{3\ 5}\ \underline{3\ 2}\ \big|\ 1\cdot\ \underline{3}\ \big|\ 2\ -\ \big\|$$

有附点的四分音符读作附点四分音符,有附点的八分音符读作附点八分音符,有附点的十六分音符读作附点十六分音符。

练习曲

$$1 = C\quad \frac{2}{4}\qquad (\text{筒音作}\overset{.}{5})$$

臧翔翔 曲

$\overset{.}{5}\qquad \overset{.}{5}\ \big|\ \overset{.}{5}\cdot\qquad \overset{.}{5}\ \big|\ \overset{.}{6}\qquad \overset{.}{6}\ \big|\ \overset{.}{6}\cdot\qquad \overset{.}{7}\ \big|$

$1\qquad 1\ \big|\ 1\cdot\qquad \underline{2}\ \big|\ 3\cdot\qquad \underline{2}\ \big|\ 1\qquad -\ \big|$

$3\qquad 3\ \big|\ 3\cdot\qquad \underline{5}\ \big|\ 4\qquad 4\ \big|\ 4\cdot\qquad \underline{3}\ \big|$

$2\qquad 2\ \big|\ \overset{.}{5}\qquad \overset{.}{5}\ \big|\ \overset{.}{6}\cdot\qquad \overset{.}{7}\ \big|\ 1\qquad -\ \big\|$

【练习要领】

本曲中的附点音符为附点四分音符,练习曲四二拍,以四分音符为一拍,则附点四分音符的时值为一拍半,以时间为单位理解,一拍演奏1秒,则一拍半演奏1.5秒,附点后的八分音符演奏半拍。

数手指

1 = C　2/4　（筒音作5）　　　　　　　　　　河北民歌

2　　2　｜3 5　3 2　｜1.　　3　2　-　∨｜

2 2　2 2　｜3 5　3 2　｜1.　6　1　-　∨｜

6　3　｜2 3　2 1　｜6.　5　6　-　∨｜

6 6　2 2　｜1 2　1 6　｜5.　6　5　-　∨｜

2　　2　｜1　6　｜1 2　3　｜2.　3　2　∨｜

6 6　2 2　｜1 2　1 6　｜5.　6　5　-　‖

【练习要领】

《数手指》是一首河北民歌，乐曲中除了有附点四分音符外还出现了附点八分音符。附点八分音符在乐曲中占四分之三拍，因为八分音符为半拍，附点增加八分音符的一半时值，所以半拍加四分之一拍是练习5中附点八分音符的时值。

四、切分节奏

切分节奏：一个强拍弱位或弱拍上的音延续到下一个强拍或弱拍的强位，从而改变了原有节拍的强弱规律，这种节奏称为切分节奏。

1 = C　4/4

1　2　3 4 5　｜4 3 2　3　3　｜2 2 1 1　-　0　‖

切分节奏　切分节奏　　　切分节奏

常见的切分节奏有：

（1）在单位拍内（一拍内）的切分节奏或者在一小节内形成的切分节奏。

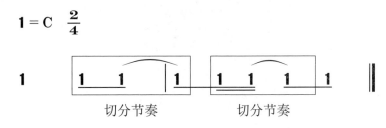

（2）跨小节或者跨单位拍的切分节奏，用延音线连接。

亲　亲

1 = C 2/4　（筒音作5）　　　　　　　　　　　　　四川民歌

【练习要领】

《亲亲》是一首四川民歌，乐曲第一小节为切分节奏，中间四分音符，前后为八分音符，四分音符演奏1拍，前后八分音符分别演奏半拍。练习时注意要在换气记号处换气。

五、三连音

三连音是节奏的特殊划分，节奏一般按偶数关系划分，当节奏以非偶数形式出现时就产生了一种特殊的节奏类型，称之为"连音"。有几个音就称为几连音。如：三个音称为"三连音"、五个音称为"五连音"等。

三连音：把音符均分为三部分来代替基本划分的两部分。

哥哥带上我

1 = C **2/4** （筒音作5）

山西民歌

（五线谱乐谱略）

【练习要领】

《哥哥带上我》是一首山西民歌，乐曲主要由三连音组成。在乐曲中三连音演奏1拍，三个音要均匀，不可出现节奏不规整的现象。第7小节处的四个十六分音符演奏1拍，练习时注意节奏的变化。

第十二天 乐曲巩固练习

同坐小竹排

1 = C $\frac{2}{4}$ （筒音作5）

壮族民歌

3 6 2 6 | 2 2 | 6 2 1 6 | 6 6 |

3 3 1 3 | 2 2 | 6 2 1 6 | 6 6 |

3 6 6 1 | 3 3 3 1 2 | 2 1 2 1 6 | 6 6 0 |

3 6 6 1 | 3 3 3 1 2 | 2 1 2 1 6 | 6 6 0 ‖

上篇 葫芦丝演奏教程

我有一支歌

1=C 2/4 （筒音作5） 江西民歌

$\underline{\overset{.}{6} \ 3}$ $\underline{3 \ 1}$ | $\underline{2} \ 3\cdot$ ∨ | $\underline{\overset{.}{6} \ 2}$ 2 | $\underline{1} \ \overset{.}{6}\cdot$ ∨ |

$\underline{2 \ 2}$ $\underline{2 \ 3}$ | $\underline{2 \ 1}$ $\overset{.}{6}$ ∨ | $\underline{\overset{.}{6} \ 2}$ $\underline{2 \ 1}$ | $\underline{\overset{.}{6}} \ \overset{.}{1}\cdot$ ∨ |

$2 \ 3\cdot$ ∨ | $\underline{1} \ \overset{.}{6}\cdot$ ∨ | $\underline{\overset{.}{6}} \ 2\cdot$ ∨ | $\underline{\overset{.}{6}} \ \overset{.}{1}\cdot$ ∨ |

$\underline{2 \ 2}$ $\underline{2 \ 3}$ | $\underline{2 \ 1}$ $\overset{.}{6}$ ∨ | $\underline{\overset{.}{6} \ 2}$ $\underline{2 \ 1}$ | $\underline{\overset{.}{6}} \ \overset{.}{1}\cdot$ ‖

甜甜的

1=C 2/4 （筒音作5） 汪　玲 曲

3 $\underline{3 \ 2}$ | $\underline{3 \ 1}$ 0 | $\overset{.}{6} \ 1$ $\overset{.}{6}$ | 5 - ∨ |

mp

1 $\underline{1 \ \overset{.}{6}}$ | $\underline{3 \ 2}$ 0 | $\underline{3 \ 1}$ $\underline{3}$ | 2 - ∨ |

$\underline{3 \ 5}$ $\underline{5 \ 3}$ | 5 - | $\underline{1 \ 3}$ $\underline{2 \ 1}$ | $\overset{.}{6}$ - ∨ |

mf

$5\cdot$ $\underline{1 \ 2}$ | $\underline{3 \ 5}$ | $\underline{2} \ 3$ $\underline{2}$ | 1 - ‖

你好你早

潘振声 曲

1 = C **2/4** （筒音作5）

大　鼓

1＝C　2/4　（筒音作5）　　　　　　　　　　　　　　日本儿歌

3 3 3　1 1 ｜ 5· 5 ∨｜ 3 3 3　1 1 ｜ 5 5 5 ∨｜
f　　　　　　　　　　　　　　p

6 5 5　3 3 ｜ 5 3 3 2 2 ∨｜ 5· 5 ｜ 1 1 1 ∨｜
f　　　　　　　p　　　　　　　f　　　　p

3 3 3　1 1 ｜ 5· 5 ∨｜ 3 3 3　1 1 ｜ 5 5 5 ∨｜
f　　　　　　　　　　　　　　p

6 5 5　3 3 ｜ 5 3 3 2 2 ∨｜ 5· 5 ｜ 1 1 1 ∨‖
f　　　　　　　p　　　　　　　f　　　　p

小　象

1＝C　3/4　（筒音作5）　　　　　　　　　　　　　　日本儿歌

1· 6 5· ｜ 1· 6 5· ｜ 1· 2 3 5 ｜ 3 3 2 1 2 ∨｜
mf

5· 5 3 ｜ 6 5 3 1 ∨｜ 2· 3 6 5 ｜ 1 － － ∨｜

5· 5 3 ｜ 6 5 3 1 ∨｜ 2· 3 6 5 ｜ 1 － － ∨‖

第十三天　单吐音练习

一、吐音与单吐音

吐音是葫芦丝演奏中较为重要的技法之一，吐音分为单吐、双吐与三吐三种。

单吐音是利用舌尖部顶住上腭前半部（即"吐"字发音前状态）截断气流，然后迅速地将舌放开，气息随之吹出。通过一顶一放的连续动作，使气流断续地进入葫芦丝的吹口，便可以获得断续分奏的单吐效果。

根据音乐表现的需要，单吐音分为断吐和连吐两种。断吐在音符的上方标"▼"符号。断吐的特点是发音短促而有力，从而减少音符的时值。连吐与断吐相比，舌尖较为轻缓，清晰地将音符奏出并保持音符的时值不变，连吐标记在音符上方标记"T"符号。

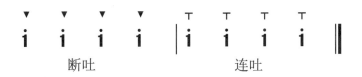

一般情况下，葫芦丝演奏使用"连吐"的吐音演奏效果。

单吐音一般用在长音与同音反复时，能够将音干净地吹出，使音与音清晰地断开。

二、单吐音吹奏要领

吐音是舌尖在放松状态下进行的练习，吹奏吐音时要吹得短促而有弹性。练习时先做舌尖动作的训练，然后再在乐器上练习。

在吹奏单吐音时舌尖放松，并做发"吐"音的动作以吹奏出单吐音的效果。

单吐练习：吐音标记"T"，发"吐"的声音

三、单吐音技巧练习

练习曲一

1 = C　2/4　（筒音作5）　　　　　　　　　　臧翔翔　曲

练习曲二

1 = C　2/4　（筒音作5）　　　　　　　　　　臧翔翔　曲

【练习要领】

　　练习吐音时舌尖放松，吹气的同时发出"吐"的音。练习1每一个音均用吐音练习，练习2连音处注意气息的连贯，初练阶段慢速练习。

小花伞

1 = C 2/4 （筒音作5）　　　　　　　　　　　　　彝族民歌

```
 T   T    T       T   T    T
 5   5    3  |  5  5    3  |  3·  5  5  1  |  3   -   |

 1   3   3·  2  |  1  2   6  |  6·  2  1  6  |  1  1   6  |

 6·  2  1  6  |  1  1  |  6  1  1  |  6   0  ‖
```

两只小鸟

1 = C 2/4 （筒音作5）　　　　　　　　　　　　　美国童谣

```
 T       T       T        T       T  T  T  T  T        V
 1       2   |  3·       4  |  3  3  2  2  |  1       -   |

 T       T       T        T       T  T  T        V
 3       4   |  5·       6  |  5  5  4  |  3       -   |

 T  T  T  T        T              T  T  T  T        V
 5  5  5  6  |  5       0  |  5  5  5  6  |  5       0   |

 T  T    T       T  T    T        T  T    T       T  T    T    V
 5  5    3  |  5  5    3  |  4  4    2  |  4  4    2  |

 T           T       T       T        T
 5·          4  |  3       2  |  1       -       1       0   ‖
```

快和我来把舞跳

1 = C　2/4　（筒音作5）　　　　　　　　　　　　　　加拿大儿歌

```
T  T  T  T   T  T  T      T  T  T  T   T  T  T
5  1  1  1 | 7  2  5    | 5  7  2  4 | 3  5  1  |

T  T  T     T  T  T      T  T  T  T   T  T  T
3  3  4   | 2  2  3    | 1  1  2  2 | 7  7  1  |

T  T  T     T  T  T      T  T  T  T   T  T  T
3  3  4   | 2  2  3    | 1  1  2  2 | 7  7  1  |

T  T  T  T   T  T  T      T  T  T  T   T  T  T
5  1  1  1 | 7  2  5    | 5  7  2  4 | 3  5  1  |

T  T  T     T  T  T      T  T  T  T   T  T  T
3  3  4   | 2  2  3    | 1  1  2  2 | 7  7  1  |

T  T  T     T  T  T      T  T  T  T   T  T  T
3  3  4   | 2  2  3    | 1  1  2  2 | 7  7  1  ‖
```

小蜜蜂

1 = C　2/4　（筒音作5）　　　　　　　　　　　　　　德国儿歌

```
T  T  T      T  T  T      T  T  T  T   T  T  T
5  3  3    | 4  2  2    | 1  2  3  4 | 5  5  5  |

T  T  T      T  T  T      T  T  T  T   T  T
5  3  3    | 4  2  2    | 1  3  5  5 | 1  0  |

T  T  T  T   T  T  T      T  T  T  T   T  T  T
2  2  2  2 | 2  3  4    | 3  3  3  3 | 3  4  5  |

T  T  T      T  T  T      T  T  T  T   T  T
5  3  3    | 4  2  2    | 1  3  5  5 | 1  0  ‖
```

第十四天 双吐音练习

一、双吐音

"双吐"是演奏连续密集节奏而使用的技巧，特别是在演奏十六分音符时。当十六分音符连续进行时，使用双吐音技巧以清晰地吹奏出每一个音符。在乐谱中可能未标注吐音的标记，演奏者可以根据实际情况灵活运用双吐音技巧。

双吐音用符号"TK"标记。

二、双吐音吹奏要领

演奏双吐音时首先用舌尖顶住前上腭，然后将舌尖快速放开发出"吐"音，在"吐"音发出后立即加发一个"库"字，将"吐库"二字连起来便是双吐音。

三、双吐音技巧练习

练习曲一

1 = C 2/4 （筒音作5）

臧翔翔 曲

【练习要领】

练习双吐音时注意舌尖要放松，在快速发"吐库"时注意指法也在快速转换。八分音符与十六音符节奏的变化要在慢速的练习中逐渐掌握。

练习曲二

1 = C 2/4 （筒音作5）

臧翔翔 曲

【练习要领】

练习曲中包含了单吐音、双吐音与连奏的技法，练习时注意不同技法的转换，注意节奏的变化。

快乐的小蜜蜂

1 = C 2/4 （筒音作5）

臧翔翔 曲

数鸭蛋

1＝C 2/4 （筒音作5̣） 江苏民歌

2· 3 3 1 ｜ 2 3 3 2 1 ｜ Ṫ k Ṫ k 2 3 2 3 5 2 3 ｜ 2 1 6̣ 5̣ ｜

2· 3 1 2 ｜ 3 5 3 2 1 ｜ Ṫ k Ṫ k 2 3 2 3 5 2 3 ｜ 2 1 6̣ 5̣ ｜

X X ｜ Ṫ k Ṫ k 5 6 5 3 2 ｜ Ṫ k Ṫ k 5 6 5 3 2 ｜ X X ｜

2· 3 1 2 ｜ 3 3 5 3 2 1 ｜ Ṫ k Ṫ k 5 6 5 3 2 ｜ Ṫ k Ṫ k 5 6 5 3 2 X X ‖

第十五天　三吐音练习

一、三吐音

三吐音是在单吐音与双吐音基础上的综合运用，三吐音演奏符号有两种类型，分别为"TTK"或"TKT"，即"吐吐库"或者"吐库吐"。

三吐音一般用于前十六分音符后八分音符或前八分音符后十六分音符以及三连音的节奏组合中。

很多情况下乐谱中并没有清晰地标注出三吐音的演奏标记，这就需要演奏者注意，在实际演奏中适时地加入三吐音演奏技巧。

二、三吐音吹奏要领

三吐音可以拆分为单吐音和双吐音，所以三吐音练习方法与单吐音和三吐音一致，舌尖要放松灵活，在吹奏的同时发出"吐库吐"或"吐吐库"的声音。一般情况下，"前八后十六"的节奏型使用"吐吐库"三吐音吹奏法，前"十六后八"和三连音的节奏型使用"吐库吐"三吐音吹奏法。

三、三吐音技巧练习

练习曲一

1 = C　2/4　（筒音作5）　　　　　臧翔翔 曲

【练习要领】

要慢速练习，注意不同节奏型与吐音的变化。

葫芦丝自学一月通

练习曲二

1 = C 2/4　（筒音作5）　　　　　　　臧翔翔 曲

T　 T k T T　 T　 T　 T k T
1　1 1 1　3　5 ｜ 2　2 2 2　5 ｜ ...

T k T k T k T k T T k T
6 7 1 7　6 7 1 7 ｜ 1　3 2 2 ｜

T　 T k T T　 T　 T k T
1　1 1 1　3　5 ｜ 2　2 2 6 ｜

T k T k T k T k T T T T
5 6 7 6　5 7 1 2 ｜ 1　1 1 1 ｜

T　 T k T k T　 T　 T k T
4　4 4 4　4 3 ｜ 2　3 1 2 ｜

T　 T k T k T　 T　 T k T
2　2 2 3 1 2 ｜ 7 2 2　5 ｜

T　 T k T T　 T　 T k T
1　1 1 1　3　5 ｜ 4　4 3 6 ｜

T k T k T k T k T k T k T T
5 6 7 1　2 3 4 2 ｜ 1 1 1 1 ｜

【练习要领】

　　练习曲最后一小节出现了三连音，练习时注意三连音的节奏特点，一拍内要均匀地奏出三个音，不能演奏成"前八后十六"或"前十六后八"的节奏型。

蝈　蝈

1 = C 2/4　（筒音作5）　　　　　　　贵州民歌

（6 6 5　6 2 1 ｜ 6 6 5 6 6 ｜ 6 6 5　6 2 1 ｜ 6 6 6 0 ）

T　 T k T T　 T　 T k T
3　3 5 3　3 ｜ 3 2 5　3 ｜

T　 T T k
6　6 5　6 2 ｜ 6 2 1　6 ｜

T　 T k
5　5 3　2 5 ｜ 3 3 6　1 ｜

T　 T T k
1　1 6　5 1 ｜ 6 6　6 0 ｜

T k T T　 T k T T
3 5 3 3　2 0 ｜ 3 5 3 3　2 0 ｜

T　 T T k
1　1 6　5 1 ｜ 6 6　6 0 ｜

061

数蛤蟆

1＝C　2/4　（筒音作5̣）　　　　　　　　　四川民歌

我来当老师

1＝C　2/4　（筒音作5̣）　　　　　　　　　潘振声 曲

葫芦丝自学一月通

第十六天　吐音综合练习

天　鹅

1 = C　2/4　（筒音作5）　　　　　　　　　　　　　　李　群　曲

T　　T⌒　　T　T　　T⌒　　T　T
3　　3　4　|　5　5　|　2　2　4　|　3　3　|

T　T　T⌒　　T　　T　T⌒　　T⌒
1　1　1　2　|　3　－　|　2　2　2　4　|　3　2　1　|

T　T　⌒　T　T　T　T　k⌒　　T　T　T
5　5　3　1　|　5　5　|　2　2　4　3　1　|　2　2　2　0　|

T　T　⌒　T　　T　T　k⌒　　T　T　T
5　5　3　1　|　5　－　|　2　2　4　3　2　|　1　1　1　‖

上篇　葫芦丝演奏教程

放马山歌

1 = C 2/4 （筒音作5）　　　　　　　云南民歌

T　　T　　T k T　　　T k T k　T k T k　　　　　　　V T　T　T k T

3. 3　3 2 1 | 3 3 3 2　1 2 3 2 | 2. 1　6̣ | 3. 3　3 2 1 |

T　T k　　　　T　　T k　　　V T　T　T k T　　　T k T k　T k T k

2　2 1　6̣ | 2　2 1　6̣ | 3. 3　3 2 1 | 3 3 3 2　1 2 3 2 |

⌢　　　　　V T　T　T k T　　　T　T　T k T　　　T k T k　T k T k

2. 1　6̣ | 3. 3　3 2 1 | 3. 3　3 2 1 | 3 3 3 2　1 2 3 2 |

⌢　　　　　V T　T　T k T　　　T　T　T k　　　T　T k

2. 1　6̣ | 3. 3　3 2 1 | 2　2 1　6̣ | 2　2 1　6̣ ‖

月儿弯弯照九州

1 = C 2/4 （筒音作5）　　　　　　　江苏民歌

T　T k　　　T k T k　　　T　T k T　T k　　　　　　V

1　6̣ 1　2 | 3 5 3 2　3 | 5　3 2 1　6̣ 1 | 2　－ |

T　T　　　⌢　　　T k T k　　　T k T k T k T　　　V

2　2　3. 5 | 2 3 2 1　6̣ | 1 2 3 5　2 1 6̣ | 5̣　－ |

T　T k T　T k　　T k T k　　　T　T k　⌢　　　T k T k　　V

5 3 2　1 6̣ 1 | 2 3 1 2　3 | 5　3 2　1 3 | 2 3 2 1　6̣ |

T　T　T　T k　T k T k　　　　⌢　　　T k T k　⌢　　T k T

2　2　3 5 3 | 2 3 2 1　6̣ | 6̣ 1　1 2 3 5 | 2. 3　2 1 6̣ | 5̣　－ ‖

娃哈哈

1 = C 2/4 （筒音作5）　　　　　　　　　新疆民歌

```
T   T k T  T  T      T    T  T k      V   T   T  T k T  T    T    T  T k      V
6·  3 3  3  3   | 4    4 6   3   | 2   2 2  2  1  | 2   2 3   6·  |

T  T k  T  T k    T   T k T  T k    V  T   T  T k T k T k   T  T  T        V
2  2 2  2  6 7  | 1  1 1  1 7 6  | 7   7 7  7 2 1 7  | 6·  6   6·    |

T  T   T  T k    T   T  T  T k     V  T   T k  T k T k   T  T  T        V
2  2   2  6 7  | 1  1  1  7 6  | 7  7 7  7 2 1 7  | 6·  6  6·    |

T  T   T  T k    T   T  T  T k     V  T   T k  T k T k   T  T  T
2  2   2  6 7  | 1  1  1  7 6  | 7  7 7  7 2 1 7  | 6·  6  6·    ‖
```

颂祖国

1 = C 2/4 （筒音作5）　　　　　　　　　新疆民歌

```
T  T k T  T  T    T  T  T       V  T k T k T  T  T k    T  T  T
1  1 1  3  3  | 1  1  5   | 3 2 3 2  2  1 2 3  | 1  1  0   |

T  T   T  T k    T k T k T     V  T  T   T  T k    T k T k T
4  4   4  6 6  | 5 6 5 4  3   | 4  4   4  6 6  | 5 6 5 4 6   |

T  T k  T  T k    T k T k T     V  T  T  T  T k    T k T k T  T  T
3  3 2  1  2 3  | 1 1 5   | 3 2 3 2  1  2 3  | 1  1  0   |

T  T   T  T k    T k T k T     V  T  T   T  T k    T k T k T  T  T
4  4   4  6 6  | 5 6 5 4  3   | 4  4   4  6 6  | 5 6 5 4 6   |

T  T k T  T  T k    T  T  T     V  T k T k T  T  T k    T  T  T
3  3 2  1  2 3  | 1 1 5   | 3 2 3 2  1  2 3  | 1  1  0   ‖
```

065

第十七天　滑音练习

一、滑音

滑音效果是手腕、手指与气息相互配合产生的。滑音分为上滑音与下滑音，滑音起到润饰音乐的作用，使葫芦丝演奏出的音乐更加流畅，色彩更加丰富，音乐更加动听。

上滑音由低音向高音滑，符号为：♪。演奏方法是手指由低音向高音顺次逐个抹动后抬起。下滑音由高音向低音滑，符号为：↘。演奏方法是手指由高音向低音逐个抹动按下。

$$1 \quad \underline{1 ↘ 6} \; | \; 1 \quad \underline{6 ♪ 1} \; \|$$
　　　下滑音　　　　　上滑音

在演奏滑音时，应注意手指要非常的灵活、放松，做到顺滑、自然。

二、滑音演奏要领

上滑音：在本音基础上向上方音滑动，通过手腕转动，本音上方音的手指慢慢抬起从而产生音高向上滑动的效果。

下滑音：在本音基础上向下方音滑动，通过手腕转动，本音奏响后慢慢盖上该音的音孔，直至音孔盖实奏响下一个音，产生下滑音效果。

三、滑音技巧练习

练习曲一

1 = C　2/4　（筒音作5）

臧翔翔　曲

(谱例略)

【练习要领】

练习滑音时注意手指要放松，上滑音从低音向高音逐渐松开音孔，下滑音从高音向低音逐渐按实音孔。

葫芦丝自学一月通

练习曲二

1 = C　2/4　（筒音作5）　　　　　　　　　　　　　　　　　臧翔翔　曲

1 ⌒6 ｜ 6 1 ｜ 1 ｜ 1 2 ｜ 3 ｜ 2 5 ｜ 1 － V ｜

1 6 ｜ 6 1 ｜ 1 2 ｜ 3 2 ｜ 2. 6 ｜ 2 － V ｜

1 6 ｜ 6 1 ｜ 1 ｜ 1 2 ｜ 3 ｜ 2 3 ｜ 6 － V ｜

5 1 3 5 ｜ 3 6 1 2 ｜ 2. 1 ｜ 1 － ‖

小拜年

1 = C　2/4　（筒音作5）　　　　　　　　　　　　　　　　　湖南花鼓戏

1 ｜ 3 3 ｜ 6 1 ｜ 3 ｜ 6 3 ｜ 1 ｜ 6 ｜

3 1 ｜ 1 3 ｜ 5. 6 1 ｜ 6. 3 ｜ 1 6 ｜ 5 － ｜

6 6 5 ｜ 6 6 5 ｜ 6 6 5 5 ｜ 6 6 5 ｜

1 1 ｜ 6 1 ｜ 3 ｜ 6 ｜ 3 3 ｜ 6 3 ｜ 1 ｜ 6 ｜

3 1 ｜ 1 3 ｜ 5. 6 1 ｜ 6. 3 ｜ 1 6 ｜ 5 － ‖

小三子养猪

1 = C 2/4 （筒音作5）　　　　　　　　　　江苏民歌

5 5　5 3 2 | 1 2　1 | 6 1　1 6 | 5　0 |

6 1　1 6 5 | 6 1　6 5 | 2 3　3 2 1 | 2　0 |

3 5　5 3 2 | 1 2　1 1 | 6 1　1 6 | 5　0 |

6 1　6 5 | 1. 2 3 | 2 3　2 1 6 | 1　0 |

3 5　5 6 | 5　0 | 3 5　5 6 | 5　0 |

5 6　5 3 | 5 6　5 0 | 2 2 2 3 2 | 1　0 |

6 6　0 5 | 3 5　6 3 | 5　6 6 | 5　0 ‖

大　鹿

1 = C 2/4 （筒音作5）　　　　　　　　　　法国民歌

5 1　1 2 | 1 7　2 | 5 2　2 2 | 2 1　3 |

5 1　1 2 | 1 7　2 2 | 5 5　6 7 | 1　- |

5 5　5 5 | 5 4　6 | 4 4　4 4 | 4 3　5 |

3 3　3 3 | 3 2　4 4 | 5 5　6 7 | 1　- ‖

068

第十八天　打音练习

一、打音

打音一般用在同音反复时，不吹奏吐音效果，将手指快速的击打下方二度音的音孔，从而产生打音效果。

打音用"才"符号表示，是在原音符的下方加奏二度音。

才 打音　演奏效果：

1　1 2　3　3　　1　1 2　3　2 3··

打音一般在旋律平行（同音反复）或者下行时运用，特别是在同度（同音反复）进行时用打音替代吐音，将同度的音分开，同时起到装饰旋律的效果。

二、打音演奏要领

运用打音时，手指要放松，用指肚快速击打本音下方二度音孔，之后立即松开。不可在本音下方二度音处停留，要自然流畅。

三、打音技巧练习

练习曲一

1 = C　2/4　（筒音作 5）

臧翔翔　曲

```
5    6    | 7    1  | 才1   2  | 3    -  |

才
3    3 4  | 3    2  | 1    才1 | 才1   -  |

5    6    | 7    1  | 才2   2  | 才2   -  |

5    6 7  | 1    3  | 2    才2 2 | 1   -  ||
```

【练习要领】

如果是三个音同音反复，一般只在中间的音使用打音效果。有连音线的打音应注意气息的连贯，气息与打音效果要自然流畅。

练习曲二

1＝C　2/4　（筒音作5）　　　　　　　　　　　　臧翔翔　曲

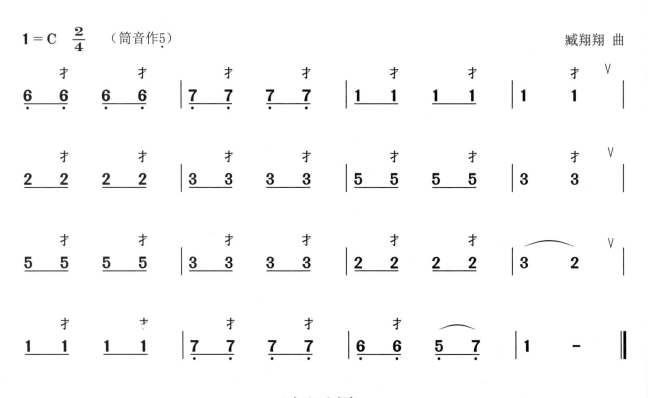

法国号

1＝C　3/4　（筒音作5）　　　　　　　　　　　　法国民歌

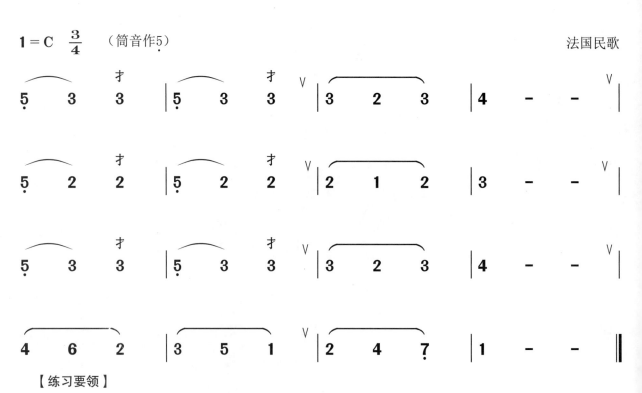

【练习要领】

《法国号》是一首四三拍的乐曲。四三拍乐曲强弱规律为强弱弱，练习时注意体现四三拍的强弱规律。

我的小宝宝

1 = C　4/4　（筒音作5）　　　　　　　　　美国儿歌

1 1　1 2　3　3　| 2 1　2　1　- | 3 3　3 4　5　5　| 4 3　4　3　- |

5　-　1　-　| 5　-　1　-　| 3　-　2　-　| 1　-　-　- |

1 1　1 2　3　3　| 2 1　2　1　- | 3 3　3 4　5　5　| 4 3　4　3　- |

5　-　1　-　| 5　-　1　-　| 3　-　2　-　| 1　-　-　- ‖

在农场里

1 = C　2/4　（筒音作5）　　　　　　　　　美国儿歌

1　1 2　| 3　1　| 2　0　| 2　0　|

2　2 3　| 4　2　| 3　0　| 3　0　|

5　5 6　| 5　3　| 4　4　| 6　- |

5　5　| 4　2　| 1　- 1　| 0　‖

【练习要领】

练习时注意乐曲中的休止符，四分休止符休止一拍。

好姑娘

侗族儿歌

1 = C 2/4 （筒音作5）

【练习要领】

乐曲《好姑娘》中间有拍号的变化，四二拍变为四三拍，练习时要注意体现不同节拍的强弱规律。

葫芦丝自学一月通

第十九天　叠音练习

一、叠音

叠音与打音的演奏技法和效果相似，区别在于叠音演奏的是本音上方二度音，而打音则演奏本音下方二度音。叠音的运用与打音相同，一般在旋律平行或下行时运用，特别是在同度进行时用叠音或者打音替代吐音，将同度的音分开。

叠音用"又"符号表示，是在原音符的上方加奏上方二度或三度音。

$$\overset{\text{又}\nearrow\text{叠音}}{1\ 2\ 2\ 3}\ \mid\ 1\ 2\ 3\ 3\ \quad\quad \overset{\text{又}\nearrow\text{叠音}}{1\ 2\ \underline{3\ 2}\underset{\cdot}{\overset{\cdot}{\ }}3}\ \mid\ 1\ 2\ 3\ \underline{5\ 3}\underset{\cdot}{\overset{\cdot}{\ }}$$

演奏效果：

二、叠音演奏要领

演奏叠音时，指肚快速击打本音上方二度音孔并快速抬起，在本音上方二度的音快速出声之后回到本音，演奏叠音时注意手指的放松。

在民族五声调式中，由于没有4（fa）、7（si）两个偏音，在吹奏3（mi）、6（la）的叠音时吹奏其上方三度音。若乐曲为大小调式则吹奏上方二度音。

三、叠音技巧练习

练习曲一

1 = C　$\dfrac{2}{4}$　（筒音作 5̣）

臧翔翔　曲

$$\begin{array}{llll}
\overset{\text{又}}{1}\quad 1 & \mid 2\quad \overset{\text{又}}{2} & \mid \overset{\text{又}}{3}\quad 3 & \mid 2\quad -\quad^{\lor} \mid
\end{array}$$

$$\begin{array}{llll}
3\quad 5 & \mid \overset{\text{又}}{5}\quad 1 & \mid 2\quad 3 & \mid 2\quad -\quad^{\lor} \mid
\end{array}$$

$$\begin{array}{llll}
\overset{\text{又}}{3}\quad 3 & \mid 2\quad 3 & \mid 2\quad 1 & \mid \dot{6}\quad -\quad^{\lor} \mid
\end{array}$$

$$\begin{array}{llll}
\overset{\text{又}}{5̣}\quad 5̣ & \mid \dot{6}\quad 3 & \mid 2\quad 3 & \mid \overset{\text{又}}{1}\quad - \quad\|
\end{array}$$

练习曲二

臧翔翔 曲

1＝C　2/4　（筒音作5）

买　菜

1＝C　2/4　（筒音作5）

湖北民歌

鲜花开

1 = C $\frac{2}{4}$ （筒音作5）

潘振声 曲

【练习要领】

乐曲《鲜花开》括号内的旋律为间奏，练习时可跳过。

第二十天　颤音练习

一、颤音

颤音是由两个不同音高的音快速交替出现而形成的音乐演奏效果。具体要求是本音奏完后紧接着快速而均匀的开闭其上方二度或三度音的音孔，直至该音符时值奏满。

颤音符号为"*tr*"或"*tr* ～～～～～"，标注于音符上方。

演奏效果：

二、颤音演奏要领

吹奏颤音时手指要放松灵活，手指不要抬得太高。颤动要均匀，不可忽快忽慢，并且注意时值的准确把握。

在葫芦丝中，"3"的颤音演奏为：

三、颤音技巧练习

练习曲一

1 = C　2/4　（筒音作5）

臧翔翔　曲

練習曲二の上部に続く楽譜

【练习要领】

练习颤音时注意手指应放松，速度均匀。

练习曲二

1 = C　2/4　（筒音作5）　　　　　　　　臧翔翔 曲

【练习要领】

附点四分音符，演奏一拍半。演奏附点四分音符颤音时注意时值的准确把握。

小孔雀告诉你

1 = C 2/4 （筒音作5）　　　　　　　施光南 曲

走下山谷

1 = C 3/4 （筒音作5）　　　　　　　欧美儿歌

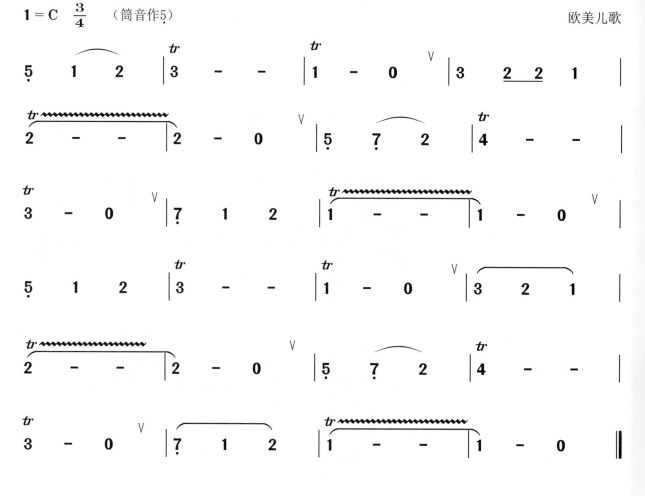

第二十一天　倚音练习

一、倚音

倚音是标记在音符左上角或右上角的小音符，在本音左上角称为"前倚音"，在本音右上角称为"后倚音"。

$$1 \quad \overset{1}{\underset{\frown}{}}2 \quad | \quad \overset{2}{\underset{\frown}{}}3 \quad \overset{5}{4} \quad | \quad 5 \quad - \quad \|$$

前倚音　　　　　　后倚音

倚音又分单倚音与复倚音两类。单倚音是标记在本音左上角或右上角的单个小音符，如：$\overset{1}{\underset{\frown}{}}2$，演奏效果：$\underline{1\,2}\cdot\cdot$。

复倚音是标记在本音左上角或右上角两个以上的小音符，如：$\overset{12}{\underset{\frown}{}}3$，演奏效果：$\underline{1\,2\,3}\cdot 3$。

二、倚音演奏要领

倚音所占的时值是从本音中分离出来的，原音符的时值不能增加，倚音加本音的时值等于本音原来的时值。

倚音要吹奏得快速，并且一般以吐音的方式演奏，而本音则不需要吐奏，只需自然地吹奏出即可。

吹奏倚音时手指要灵活放松，快速将音奏出，不可停顿。

三、倚音技巧练习

练习曲一

1 = C　2/4　（筒音作5）　　　　　　　　　　臧翔翔 曲

（五线简谱略）

上篇　葫芦丝演奏教程

练习曲二

1＝C　2/4　（筒音作5）　　　　　　　　　　　臧翔翔　曲

玩具进行曲

1＝C　2/4　（筒音作5）　　　　　　　　　　　日本童谣

葫芦丝自学一月通

080

第二十二天　波音练习

一、波音

波音是装饰音之一，特点是由本音向上方或下方二度音快速的交替并回到本音称为"波音"。

波音分为上波音与下波音两种类型，上波音向上方二度交替，下波音向下方二度交替，一般情况下葫芦丝演奏使用上波音。

上波音用"〰"符号标记于音符上方。

演奏效果：

波音 1　　　1　2　1.

二、波音演奏要领

波音的演奏技巧与演奏倚音相同，手指要灵活放松，手指指肚快速击打本音上方二度音音孔，产生波音效果。击打音孔的速度要快，过程要自然流畅不可停顿。

三、波音技巧练习

练习曲一

1 = C　2/4　（筒音作5）　　　　　　　　臧翔翔 曲

5　　5 6 | 5　5 6 | 5̃ 3 | 1̃ - ∨ |

2　2 3 | 2　2 3 | 2 1 | 7 6 | 5̃ - ∨ |

1　1 5 | 6　6 5 | 1 6 | 1 2 | 3 - ∨ |

2 3 5 6 | 5 3 | 2 5 3 2 | 1̃ - ‖

上篇　葫芦丝演奏教程

练习曲二

1 = C 2/4 （筒音作5）

臧翔翔 曲

5 5 | 6 6 | 7 7 | 1 1 |

2 2 | 3 3 | 4 4 | 5 5 |

5 5 | 4 4 | 3 3 | 2 2 |

1 1 | 7 7 | 6 6 | 5 - ‖

鹿

1 = C 4/4 （筒音作5）

蒙古族民歌

2 3 2 3 5 - | 3 5 3 2 1 - | 3 3 5 3 2. 2 | 1 2 1 6 5 - |

6 5 6 1 3 - | 2 5 1 2 1 - | 3 5 3 2. 3 | 1 2 1 6 5 - |

6 5 6 1 3 - | 2 5 1 2 1 - | 3 5 3 2. 3 | 1 2 1 6 5 - ‖

【练习要领】

乐曲中的波音 3 要演奏上方小三度音，即 3 5 3.。

第二十三天　演奏技巧综合练习

绒　花

1＝C　2/4　（筒音作5）

王　酩　曲

金孔雀轻轻跳

1 = C 2/4 （筒音作5）

任 明 曲

3 1 3 5 ｜5 - ｜3 6 1 2 ｜2 - ｜3 1 3 5 ｜

1 6 6 ｜2 1 6 1 ｜1 - ｜5 3 5 6 ｜6 - ｜

3 1 5 ｜5 - ｜6 3 3 ｜1 2 2 ｜1 6 1 2 ｜

2 - ｜6 3 3 ｜1 2 2 ｜3 1 6 1 ｜1 - ‖

友谊地久天长

1 = D 2/4 （筒音作5）

苏格兰民歌

5 ｜1. 1 1 3 ｜2. 1 2 3 ｜1. 1 3 5 ｜6. 6 ｜

5. 3 3 1 ｜2. 1 2 3 ｜1. 6 6 5 ｜1. 6 ｜5. 3 3 1 ｜

2. 1 2 6 ｜5. 3 3 5 ｜6. 6 ｜5. 3 3 1 ｜2. 1 2 3 ｜

1. 6 6 5 ｜1 0 ‖

映山红

1 = C　4/4　（筒音作5）　　　　　　　　　　　　傅庚辰 曲

第二十四天　筒音作"1"练习

一、筒音作"1"指法表

发音	指法	吹奏要领
6̣	●●●●●●●	气流最缓、最轻
1	●●●●●●○	气流加急
2	●●●●●○○	气流较急
3	●●●●○○○	气流较急
4	●●●●○○○	气流适中
5	●●●○○○○	气流适中
6	●●○○○○○	气流适中
7	●○●●○○○ ●○●●●○	气流较缓
1̇	●○○○○○○	气流较缓
2̇	○○○○○○○	气流较缓

注：黑色实心的"●"表示按住音孔，白色空心的"○"表示松开音孔。

表中的指法从右向左依次为葫芦丝的第一孔至第七孔，第七孔在葫芦丝的背面用左手的拇指按孔。

二、筒音作"1"演奏要领

筒音作"1"时，最高音能够演奏小字二组的re（2̇），最低音从小字一组do（1）开始，同时用最缓、最轻的气息可以奏出小字组的la（6̣）音。练习时注意不同音域对气息控制的不同要求。

三、筒音作"1"乐曲练习

练习曲一

1＝C　2/4　（筒音作1）　　　　　　　　　　　　　　臧翔翔 曲

| 1 | 2 | 3 | 4 | 5 | 6 | 5 | - |

| 6 | 7 | i̇ | 2̇ | i̇ | 6 | 5 | - |

| i̇ | i̇ | 7 | 6 | 5 | 4 | 3 | 3 |

| 5 | 4 | 3 | 2 | 1 | 3 | 1 | - |

【练习要领】

这是一首筒音作"1"的音阶练习，初练阶段慢速练习，待熟练以后速度可逐渐加快。

练习曲二

1＝C　2/4　（筒音作1）　　　　　　　　　　　　　　臧翔翔 曲

| 1 | 1 2 | 3 | 3 4 | 5 | 5 6 | 5 | 5 |

| 5 4 | 3 | 4 3 | 2 | 3 2 1 2 | 3 | - |

| 1 | 1 2 | 3 | 3 4 | 5 | 6 i̇ | 5 | 5 |

| 6 5 | 3 | 5 4 | 2 | 3 2 1 2 | 1 | - |

对鲜花

1 = C 2/4　　（筒音作1）

北京童谣

$\overset{\frown}{3\ 5}$ $\overset{\frown}{\underline{1}\ 6}$ | 5 － ᵛ | $\overset{\frown}{3\ 5}$ $\overset{\frown}{\underline{1}\ 6}$ | 5 － ᵛ |

$\underline{1}$ $\underline{1}$ $\overset{才}{\underline{2}}$ | $\underline{1}$ $\overset{\frown}{6\ 5}$ | $\overset{\frown}{3.\ \underline{5}}$ $\overset{\frown}{6\ 3}$ | 5 － ᵛ |

3. $\underline{1}$ | $\underline{1}$ $\overset{\frown}{6\ 5}$ | $\overset{\frown}{6.\ \underline{5}}$ $\overset{\frown}{6\ \underline{1}}$ | $\overset{\frown}{3.\ \ 2}$ ᵛ |

1. $\underline{3}$ | 2 － ᵛ | 5. $\underline{3}$ | 5 $\overset{\frown}{5\ 3}$ |

$\overset{\frown}{2.\ \underline{3}}$ $\overset{\frown}{5\ 6}$ | $\overset{\frown}{3.\ \ 2}$ | $\overset{\frown}{3.\ \underline{2}}$ ᵛ $\overset{\frown}{\underline{1}\ 2}$ | 1 － ‖

【练习要领】

练习前可先熟悉乐谱。乐曲中包含附点节奏与切分节奏，注意不同节奏型的准确性。

第二十五天　筒音作"4̣"练习

一、筒音作"4"指法表

发音	指法	吹奏要领
2̇	●●●●●●●	气流最缓、最轻
4̣	●●●●●●○	气流加急
5̣	●●●●●○○	气流较急
6̣	●●●●○○○	气流较急
7̣	●●●○●●●	气流适中
1	●●●○○○○	气流适中
2	●●○○○○○	气流适中
3	●○●●○○○	气流较缓
	●○●●●●○	
4	●○○○○○○	气流较缓
5	○○○○○○○	气流更缓

注：黑色实心的"●"表示按住音孔，白色空心的"○"表示松开音孔。

表中的指法从右向左依次为葫芦丝的第一孔至第七孔，第七孔在葫芦丝的背面用左手的拇指按孔。

二、筒音作"4"演奏要领

筒音作"4"时，音域较低，音域最高音到小字一组的sol（5），最低音为小字组的fa（4），运用气息最缓、最轻的气息可演奏小字组的re（2）。气息的运用与其他指法相同。"3"音有两种指法，根据自己练习的习惯选择任意一种指法均可。

三、筒音作"4"乐曲练习

练习曲一

1=♭B　2/4　（筒音作4）　　　　　　　臧翔翔　曲

【练习要领】

《练习曲》调式标记为1=♭B，表示乐曲为♭B调，用♭B调葫芦丝演奏，但是在实际练习中使用任意调葫芦丝均可以。

练习曲二

1=♭B　2/4　（筒音作4）　　　　　　　臧翔翔　曲

【练习要领】

练习时可先慢速练习，注意气息的连贯性，要在换气记号处换气。

只怕不抵抗

1 = C　2/4　（筒音作4）

冼星海　曲

活泼、天真地

第二十六天　筒音作"2"练习

一、筒音作"2"指法表

发音	指法	吹奏要领
$\overset{.}{7}$	●●●●●●●	气流最缓、最轻
1	●●●●●●◐	气流最缓
2	●●●●●●○	气流加急
3	●●●●●○○	气流较急
4	●●●●○○	气流适中
5	●●●○○○	气流适中
6	●●●○○○○	气流适中
7	●●○○○○○	气流适中
$\overset{.}{1}$	●○●●●● ●○●●●●○	气流较缓
$\overset{.}{2}$	●○○○○○○	气流较缓
$\overset{.}{3}$	○○○○○○○	气流最缓

　　注：黑色实心的"●"表示按住音孔，白色空心的"○"表示松开音孔，一半黑色一半白色的"◐"表示按住一半松开一半音孔。

　　表中的指法从右向左依次为葫芦丝的第一孔至第七孔，第七孔在葫芦丝的背面用左手的拇指按孔。

二、筒音作"2"演奏要领

　　筒音作"2"时，最高音域可演奏小字二组的mi（$\overset{.}{3}$）。最低音可演奏小字一组do（1），运用最缓、最轻的气流可以演奏出小字组的si（$\overset{.}{7}$）。筒音作2时，do音的指法需要将第一音孔半开半合，所以常用指法从re开始。

三、筒音作"2"乐曲练习

练习曲一

1 = C　2/4　（筒音作2）　　　　　　　　　　　　　臧翔翔 曲

| 2 | 3 | 4 | 5 | 6 | 7 | $\dot{1}$ | $\dot{2}$ | |

| $\dot{3}$ | $\dot{2}$ | $\dot{1}$ | 7 | 6 | 5 | 4 | 3 | |

| 2 | 4 | 6 | 4 | 3 | 5 | $\dot{1}$ | 5 | |

| 4 | 6 | $\dot{1}$ | 6 | $\dot{2}$ | 7 | $\dot{1}$ | － | |

练习曲二

1 = C　2/4　（筒音作2）　　　　　　　　　　　　　臧翔翔 曲

3　$\overline{3\ 2}$ | 3　4 | 5　$\overline{5\ 6}$ | 5　－ ∨ |

$\overline{\dot{1}\ \dot{1}}$　$\overline{\dot{1}\ 7}$ | $\overline{6\ 5}$　$\overline{3\ 6}$ | $\underline{5.}$　3 | 2　－ ∨ |

3　$\overline{3\ 2}$ | 3　4 | 5　5 | $\overline{5\ \dot{1}}$ | 7　－ ∨ |

$\overline{\dot{2}\ \dot{1}}$　$\overline{7\ 6}$ | $\overline{5\ 4}$　$\overline{3\ 2}$ | 3　5 | $\dot{1}$　－ |

想一想

1＝C　$\frac{2}{4}$　（筒音作2）

京族民歌

$$\underline{\dot{1}}\quad \underline{\overgroup{\dot{1}\quad 6}}\quad |\ 5\quad \dot{1}\quad |\ 5\quad \overgroup{\dot{1}.\quad \dot{2}}\quad |\ \dot{1}\quad -\quad |$$

$$6\quad 6\quad |\ \dot{1}\quad \dot{1}\quad |\ 6\quad \overgroup{\dot{1}\quad 6}\quad |\ 5\quad -\quad |$$

$$2\quad 2\quad |\ 5\quad -\quad |\ 2\quad 2\quad |\ 5\quad -\quad |$$

$$\dot{1}\quad \underline{\overgroup{\dot{1}\quad 6}}\quad |\ 5\quad \dot{1}\quad |\ 5\quad \overgroup{\dot{1}.\quad \dot{2}}\quad |\ \dot{1}\quad -\quad |$$

$$6\quad 6\quad |\ \dot{1}\quad \dot{1}\quad |\ 6\quad \overgroup{\dot{1}\quad 6}\quad |\ 5\quad -\quad |$$

$$2\quad 2\quad |\ 5\quad -\quad |\ 2\quad 2\quad |\ 5\quad -\ \|$$

第二十七天　筒音作"$\dot6$"练习

一、筒音作"$\dot6$"指法表

发音	指法	吹奏要领
$\overset{\sharp}{\underset{\cdot}{4}}$	●●●●●●●	气流最缓、最轻
$\underset{\cdot}{6}$	●●●●●●●	气流最缓
$\underset{\cdot}{7}$	●●●●●●○	气流加急
1	●●●●●○○	气流较急
1	●●●●●◐○	气流适中
2	●●●●○○○	气流适中
3	●●●○○○○	气流适中
4	●●◐○○○○	气流适中
4	●●○●●○●	气流较缓
5	●○●●●●◐	气流较缓
$^{\sharp}5$	●○●●●○●	气流较缓
$\overset{\cdot}{6}$	●○○○○○○	气流最缓
$\overset{\cdot}{7}$	○○○○○○○	气流最缓最轻

注：黑色实心的"●"表示按住音孔，白色空心的"○"表示松开音孔，一半黑色一半白色的"◐"表示按住一半松开一半音孔。

表中的指法从右向左依次为葫芦丝的第一孔至第七孔，第七孔在葫芦丝的背面用左手的拇指按孔。

二、筒音作"$\dot6$"演奏要领

筒音作"$\dot6$"时，最高音域可演奏小字一组的si（7）。最低音可演奏小字组la（$\dot6$），运用最缓、最轻的气流可以演奏出小字组的升fa（$^{\sharp}4$）。筒音作"$\dot6$"时，有多个音的指法需要开合半个音孔，应重点练习，注意听辨音的准确性。

上篇　葫芦丝演奏教程

三、筒音作"6"乐曲练习

练习曲一

1 = C　2/4　（筒音作6）　　　　　　　　　　　臧翔翔 曲

6̣　7̣ | 1　2 | 3　4 | 5　6 |

7̣　6̣ | 5　4 | 3　2 | 1　7̣ |

6̣　7̣ | 1　7̣ | 1　2 | 3　2 |

3　4 | 5　4 | 5　6 | 7　6 |

5　4 | 3　2 | 4　3 | 2　1 |

3　2 | 1　7̣ | 6̣　－ | 6̣　－ ‖

练习曲二

1 = C 2/4 （筒音作6） 臧翔翔 曲

6̣ | 6̣ 7 | 1 2 1 | 3 3 4 4 | 5 5 2 |

6̣ | 6̣ 7 | 5 4 3 | 6 6 5 5 | 3 - |

1 1 1 3 | 5 5 5 5 | 6 6 7 6 | 5 5 3 |

6 6 7 6 | 5 4 3 2 | 1 7̣ 6̣ 7̣ | 1 - ‖

牧　歌

1 = C 4/4 （筒音作6̣） 蒙古族民歌

3 5 5. 5 | 5̣6̇7̇ 7 6 6. 7 | 3 5 5. 6 | 5̃ - - - |

5 1 1. 2 | 3 2. 2 3 2 | 6̣ 1 1 1 2 1 2 3 | 1 - - - |

3 5 5. 5 | 5̣6̇7̇ 7 6 6. 7 | 3 5 5. 6 | 5̃ - - - |

5 1 1. 2 | 3 2. 2 3 2 | 6̣ 1 1 1 2 1 2 3 | 1 - - - ‖

第二十八天 筒音作"3"练习

一、筒音作"3"指法表

发音	指法	吹奏要领
3̣	●●●●●●●	气流最缓、最轻
4̣	●●●●●●◖	气流最缓
#4̣	●●●●●●○	气流最缓
5̣	●●●●●○●	气流加急
6̣	●●●●○○○	气流适中
7̣	●●●○○○○	气流适中
1	●●○○○○○	气流适中
1	●●○●○○○	气流较缓
2	●○●●●●○	气流较缓
3	●○○○○○○	气流较缓
4	○●○○○○○	气流最缓
#4̣	○○○○○○○	气流最缓最轻

注：黑色实心的"●"表示按住音孔，白色空心的"○"表示松开音孔，一半黑色一半白色的"◖"表示按住一半松开一半音孔。

表中的指法从右向左依次为葫芦丝的第一孔至第七孔，第七孔在葫芦丝的背面用左手的拇指按孔。

二、筒音作"3"演奏要领

筒音作"3"时，最高音域可演奏小字一组的升fa（#4）。最低音可演奏小字组mi（3̣），吹奏低音mi（3̣）时注意气息的控制，要用最缓、最轻的气息吹奏，方法与筒音作"5"的气息要求一致。筒音作"3"时，有多个音的指法需要开合半个音孔，如低音fa（4̣）需要半开第一孔，全开第一音孔则是低音升fa（#4̣），练习时需要重点练习以及注意听辨音的准确性。

练习曲一

1 = C $\frac{2}{4}$ （筒音作3） 臧翔翔 曲

3 · 5 · | #4 · 5 · | 6 · 7 · | 1 - V |
2 · 3 | #4 · #4 · | 3 - | 2 - V |
♮4 · 3 | 2 1 | 7 · 6 · | 5 · - V |
5 · 6 · | 7 · 2 | 1 · 7 · | 1 · - ‖

【练习要领】

音符左上角的"#"符号称为"升号"，表示将该音符升高半音，读作升fa，升fa的指法请查看指法表。音符左上角的"♮"符号称为"还原号"，表示该音符不再演奏升fa，而是演奏fa，因前小节中有fa临时升高，此处用还原记号提示该处的fa不再需要升高半音。

练习曲二

1 = C $\frac{2}{4}$ （筒音作3） 臧翔翔 曲

3 · 5 · #4 · 5 · | 3 · 5 · #4 · 5 · | 6 · 7 · 1 · 6 · | 5 · - V |
6 · 7 · 1 · 6 · | 5 · 6 · 5 · #4 · | 3 · 5 · #4 · 5 · | 3 · - V |
3 · 5 · #4 · 5 · | 3 · 5 · #4 · 5 · | 1 2 3 1 | 6 · - V |
1 2 3 1 | ♮4 3 2 1 | 7 · 5 · 7 · 2 | 1 - ‖

上篇 葫芦丝演奏教程

小夜曲

蒙古族民歌

1 = C **4/4** （筒音作3）

第二十九天　乐曲练习

一、《金风吹来的时候》演奏要领讲解

金风吹来的时候

1 = G　4/4　（筒音作5）　　　　　　　　　　　　马俊英 曲

《金风吹来的时候》是作曲家马俊英创作的一首极具西南地区少数民族音乐风格的歌曲，常被改编为葫芦丝、巴乌等乐器演奏的乐曲。歌曲曲风舒情、婉转，流传度极广。

在《金风吹来的时候》这首乐曲中，倚音、打音与滑音较多，要注意装饰音的表现，演奏时手指应放松。特别是演奏倚音时，因倚音所占时值较少，且要弱奏，不可抢了本音的"风头"。

吐音在乐曲中可以由演奏者灵活运用。乐曲中有较多的前八后十六分音符的节奏型，均可以运用吐音技巧演奏，以表现欢快的音乐情绪。但是在演奏较为抒情的段落或乐句时，建议运用连奏的技巧演奏。

二、《瑶族舞曲》演奏要领讲解

瑶族舞曲

刘铁山　茅沅　曲
彭修文　改编

1 = C　2/4　（筒音作5）

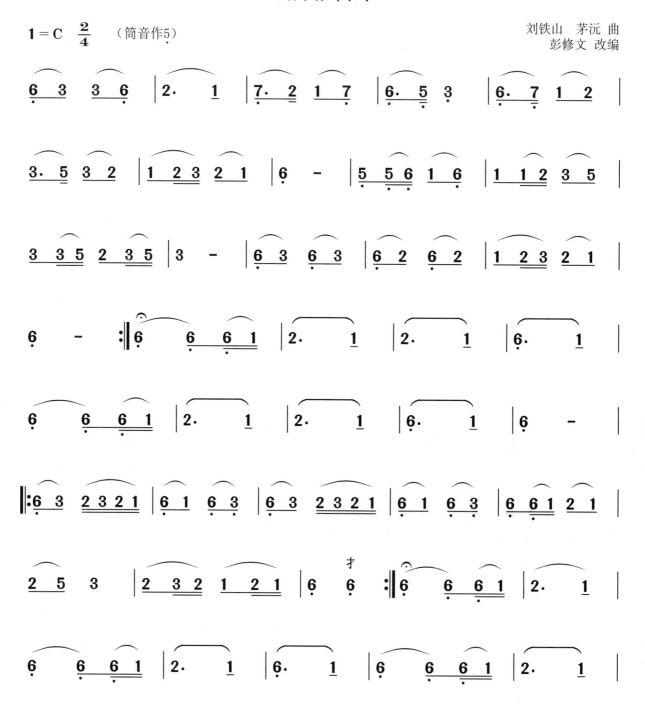

2· 1 | 6· 1 | 6 — | 6 3 2 3 | 6 3 2 3 |

TkTkTkTk　TkTkTkTk　TkTkTkTk　TkTkTkTk　TkTkTkTk
‖: 6633 2233 | 6633 2211 | 6611 6633 | 6611 6633 | 6611 2211 |

TkTkTkTk　TkTkTkTk　TkTkT
2255 3333 | 2232 1121 | 6666 6 :‖ 6 3 6 3 | 6 2 6 2 |

1 2 3 2 1 | 6 — ‖

《瑶族舞曲》是作曲家刘铁山、茅沅根据瑶族民间舞曲《长鼓歌舞》为音乐素材创作的一首极具少数民族音乐风格的管弦乐曲，后被许多作曲家改编为不同乐器演奏的器乐独奏曲。

演奏前要先熟悉乐曲。乐曲第一部分（第1小节—16小节）较为抒情，连接部分（第17小节—25小节）节奏变为连续的附点音符，速度逐渐加快向第二部分（第26小节—33小节）过渡；第二部分反复一次，再次演奏连接部分（第34小节—45小节），重复第一次连接的部分，以连续的附点音符，速度逐渐加快向第三部分主题的变化再现部分（第46小节—53小节）过渡；变化再现部分运用双吐音技巧演奏，速度加快，此时注意吐音演奏应清晰，反复记号反复一次，演奏结尾部分。

演奏《瑶族舞曲》时，以连奏为主，注意气息的连贯与均匀。演奏打音时注意手指的灵活，击打音孔要自然、放松且快速。

乐曲中音符上方的符号"⌒·"为"自由延长"记号，表示该音可根据音乐表现的需要自由延长其时值，一般情况下延长原有时值的一半，也可再适当增加。

第三十天　乐曲综合练习

采茶灯

1＝D　$\frac{2}{4}$　（全按作1）

福建民歌

（3 3　5 3 2 | 1 3　2 | 5 3 2 1 6 1 | 2　－ | 1　3　2 |

1 6　1 2 1 | 6　－　） | 6　5 | 3 5　6 5 | 6. 5　6 |

6. 1　5 | 3 6　5 2 | 3. 2　3 | 6　5 | 3 5　6 5 |

6. 5　6 | 6. 1　5 | 3 6 6 5 2 | 3. 2　3 | 6. 5　6 |

3. 2　3 | 3 5 3 5 5 | 5 3　2 | 1 6　1 | 2　－ |

（5 6 5 3 2 | 1 1　2 | 1 3　2 | 1 6　1 2 1 | 6　－　） |

1＝G　（全按作1）

3 3　5 3 2 | 1 3　2 | 5 3 2 1 6 1 | 2　－ | 1　3　2 |

1 6　1 2 1 | 6　－ | 1 6　1 2 | 3　－ | 5 3 2 1 6 1 |

104

盼红军

四川民歌
臧翔翔 改编

葫芦丝自学一月通

红旗歌

蒙古族民歌

1 = F 2/4 （全按作1）

没有共产党就没有新中国

108

下 篇

流行与经典乐曲精选

一、金曲改编

道拉基

1 = C 3/4 （全按作5）

朝鲜族民歌
臧翔翔 改编

(3 3 3 | 3. 2 1 | 5 6 5 3 5 | 3 2 1 |

3 3 2 3 | 2 1 6 5 6 | 1 6 5 6 | 5 — —) |

3 才3 3 | 3 3. 2 2 | 5 才5 6 5 | 3. 5 3. 2 1 |

2. 3 3 3 | 2. 3 2. 1 6 5 | 6 1 6 5 6 | 5 — — |

3 3 — | 3 3. 2 1 | 5 5 才6 5 | 3. 5 3. 2 1 |

2 3 3 3 | 2. 3 2. 1 6. 5 | 6 1 6 5 6 | 5 — — |

6. 5 6. 1 5 | 6. 5 6. 1 5 | 1 1. 2 | 1 — 2 |

3 3 — | 3. 2 1. 2 | 5 — 6 5 | 3. 5 3. 2 1 |

2 3 3 3 | 2. 3 2. 1 6. 5 | 6 1 6 5 6 | 5 — — |

(6 5 6 5 | 3 2 3 2 | 5 6. 5 3. 5 | 3 2 1 |

2. 3 3 3 | 2 1 6̣ 5̣ 6̣ | 1. 6̣ 6̣ 5̣ 6̣ | 5̣ - -)|

3 3 3 | 3 3. 2 2 | 5 5 6 5 | 3. 5 3. 2 1 |

2. 3 3 3 | 2. 3 2. 1 6̣. 5̣ | 6̣ 1 6̣ 5̣ 6̣ | 5̣ - - |

3 3 - | 3 3. 2 1 | 5 5 6 5 | 3. 5 3. 2 1 |

2 3 3 3 | 2. 3 2. 1 6̣. 5̣ | 6̣ 1 6̣ 5̣ 6̣ | 5̣ - - |

6̣. 5̣ 6̣. 1 5 | 6̣. 5̣ 6̣. 1 5 | 1 1. 2 | 1 - 2 |

3 3 - | 3. 2 1. 2 | 5 - 6 5 | 3. 5 3. 2 1 |

2 3 3 3 | 2. 3 2. 1 6̣. 5̣ | 6̣ 1 6̣ 5̣ 6̣ | 5̣ - - |

2 3 3 3 | 2. 3 2. 1 6̣. 5̣ | 6̣ - 1 | 6̣ - 5̣ 6̣ |

5̣ - - | 5̣ - - ‖

凉 凉

谭 旋 曲

1＝G 4/4 （全按作5）

军中绿花

颂 今 曲

113

拾稻穗的小姑娘

1 = D 4/4 （筒音作5）　　　　　　　　　　　颂　今　曲

小黄鹂鸟

1＝F　4/4　（全按作2）

内蒙古民歌

星星索

1 = F 4/4 （全按作5̣）

印度尼西亚民歌

故乡的亲人

[美]福斯特 曲

军港之夜

刘诗召 曲

1=C 2/4 （全按作5）

慢速 深情地

喀秋莎

1 = C　2/4　　（全按作5）　　　　　　　　　　　　　　[苏] 勃兰切尔 曲

119

孟姜女

1=♭B 2/4 （全按作5）

江苏民歌

弥渡山歌

云南民歌

老黑奴

1 = D 4/4 （全按作1）

[美] 福斯特 曲

(0 5 ‖: 3 5 0 5 3 5 0 5 | 6 5 4 3 2 0 | 1 3. 4 5 0 5 |

6 i 7 6 5 0 i | 7. i 2 7 i 6 5 6 | 3 2 1 0) | 1 3. 4 5 0 5 5 |

6 i 7 6 5 0 | 1 3. 4 5 0 5 5 | 6 5 4 3 2 0 | 1 3. 4 5 0 5 5 |

6 i 7 6 5 0 i | 7. i 2 7 i 6 5 6 | 3 2 1 0 5 | 3 5 0 5 3 5 0 5 |

6. i 7 6 5 0 5 | 3 5 0 5 3 5 0 5 | 6. 5 4 3 2 0 | 1 3. 4 5 0 5 5 |

6 i 7 6 5 0 i | 7. i 2 7 i 6 5 6 | [1. 3 2 1 0 5 :‖ [2.渐慢 3 2 1 0 i |

7. i 2 7 i 6 5 6 | 3 - 2 1 | 1 - - ‖

葫芦丝自学一月通

八月桂花遍地开

1 = D 2/4 （全按作1）

鄂豫皖革命民歌
焕 之 编曲

玫瑰恋情

颂 今 曲

葫芦丝自学一月通

124

想亲亲

1＝C　3/4　（筒音作2）　　　　　　　　　　　　山西民歌

125

紫竹调

1 = C 2/4 （全按作1）

沪剧曲牌

$\underline{6}$. $\underline{\dot{1}}$ $\underline{5}$ $\underline{3}$ | $\underline{6}$. $\underline{\dot{1}}$ $\underline{5}$ $\underline{3}$ | $\underline{2}$. $\underline{3}$ $\underline{2}$ $\underline{1}$ $\underline{6}$ | 1 — | $\underline{3}$ $\dot{1}$ $\underline{6}$ $\underline{5}$ |

$\underline{3}$. $\underline{5}$ $\underline{6}$ $\underline{5}$ $\underline{6}$ $\underline{\dot{1}}$ | 5 — | $\underline{3}$. $\underline{5}$ $\underline{6}$ $\underline{5}$ $\underline{6}$ $\underline{\dot{1}}$ | 5 — | $\underline{\dot{1}}$ $\underline{7}$ $\underline{6}$ $\underline{5}$ $\underline{3}$ $\underline{5}$ $\underline{6}$ $\underline{\dot{1}}$ |

5 — | 5. $\dot{1}$ | $\underline{6}$ $\underline{\dot{1}}$ $\underline{6}$ $\underline{5}$ $\underline{3}$ $\underline{2}$ $\underline{3}$ | $\underline{5}$ $\underline{2}$ $\underline{3}$ $\underline{5}$ $\underline{3}$ $\underline{2}$ | 1 — |

$\underline{1}$. $\underline{2}$ $\underline{5}$ $\underline{6}$ $\underline{5}$ $\underline{3}$ | $\underline{2}$ $\underline{3}$ $\underline{1}$ $\underline{3}$ $\underline{2}$ | $\underline{3}$ $\underline{5}$ 6 | $\underline{\dot{1}}$. $\underline{\dot{2}}$ $\underline{7}$ $\underline{6}$ $\underline{5}$ | 6 — |

$\underline{1}$ $\underline{2}$ $\underline{1}$ $\underline{2}$ $\underline{5}$ $\underline{6}$ $\underline{5}$ $\underline{3}$ | $\underline{2}$ $\underline{3}$ $\underline{2}$ $\underline{1}$ $\underline{2}$ $\underline{1}$ $\underline{2}$ | $\underline{3}$ $\underline{5}$ 6 | $\underline{\dot{1}}$. $\underline{\dot{2}}$ $\underline{7}$ $\underline{6}$ $\underline{5}$ $\underline{7}$ | 6 — |

$\underline{3}$ $\underline{5}$ $\underline{6}$ $\underline{\dot{1}}$ $\underline{5}$ $\underline{3}$ | $\underline{6}$ $\underline{5}$ $\underline{6}$ $\underline{\dot{1}}$ $\underline{5}$ $\underline{6}$ $\underline{5}$ $\underline{3}$ | $\underline{2}$. $\underline{3}$ $\underline{2}$ $\underline{3}$ $\underline{2}$ $\underline{1}$ | 1. $\underline{1}$ $\underline{2}$ | $\underline{1}$ $\underline{2}$ $\underline{1}$ $\underline{2}$ $\underline{5}$ $\underline{6}$ $\underline{5}$ $\underline{3}$ |

$\underline{2}$ $\underline{3}$ $\underline{2}$ $\underline{1}$ $\underline{2}$ $\underline{1}$ $\underline{2}$ | $\underline{3}$ $\underline{5}$ 6 | $\underline{\dot{1}}$. $\underline{\dot{2}}$ $\underline{7}$ $\underline{6}$ $\underline{5}$ | 6 — | $\underline{6}$ $\underline{5}$ $\underline{6}$ $\underline{\dot{1}}$ $\underline{5}$ $\underline{3}$ |

$\underline{6}$ $\underline{5}$ $\underline{6}$ $\underline{\dot{1}}$ $\underline{5}$ $\underline{3}$ | $\underline{2}$. $\underline{3}$ $\underline{2}$ $\underline{1}$ $\underline{6}$ | 1 — | $\underline{3}$ $\dot{1}$ $\underline{6}$ $\underline{5}$ | $\underline{3}$. $\underline{5}$ $\underline{6}$ $\underline{5}$ $\underline{6}$ $\underline{\dot{1}}$ |

5 — | $\underline{3}$ $\underline{5}$ $\underline{3}$ $\underline{5}$ $\underline{6}$ $\underline{5}$ $\underline{6}$ $\underline{\dot{1}}$ | 5 — | $\underline{\dot{1}}$ $\underline{7}$ $\underline{6}$ $\underline{5}$ $\underline{3}$ $\underline{5}$ $\underline{6}$ $\underline{\dot{1}}$ | 5 — |

小看戏

1 = D　2/4　（全按作1）　　　　　　　　　　　　　　　　　　东北民歌

小大姐去踏青

东北民歌

1 = D 2/4 （全按作1）

想亲亲

内蒙古民歌
臧翔翔 改编

1 = F 2/4 （全按作1）

稍慢

($\dot{1}$ 6 6 5 | 3. 5 3 5 | 6 5 6 3 2 | 1 $\b{6}$ $\b{6}$ | $\b{6}$ -) |

$\dot{1}$ 6 6 5 | 3. 5 3 5 | 3 3 5 2 1 | $\overset{1}{\b{6}}$ - | $\dot{1}$. 6 6 6 |

3. 5 3 5 | 3. 5 3 5 | 3. 5 3 5 | 3. 5 3 5 | 3. 5 3 5 |

0 0 | 3 5 6 | $\dot{1}$ 5 3 | $\overset{3}{2}$ - | $\dot{1}$ 6 6 5 |

3. 5 3 5 | 3 3 5 2 1 | $\overset{1}{\b{6}}$ - | $\dot{1}$. 6 6 6 | 3. 5 3 5 |

3. 5 3 5 | 3. 5 3 5 | 3. 5 3 5 | 3. 5 3 5 | 3 5 6 |

中速

$\dot{1}$ 5 3 | 2 - | ($\dot{1}$ 6 6 5 | 3. 5 3 5 | 6 5 6 3 2 |

（吐音演奏）

1 $\b{6}$ $\b{6}$ | $\b{6}$ -) | $\dot{1}$ 6 5 6 5 | 3. 5 3 3 5 | 3 5 2 2 1 |

1 $\b{6}$ $\b{6}$ | $\b{6}$ - | $\dot{1}$ 6 6 6 6 5 | 3. 5 3 3 5 | 3 5 3 3 5 |

3. 5 3 3 5 | 3 5 3 3 5 | 3 3 3 5 3 5 | 3 3 3 5 6 | $\dot{1}$ 5 3 |

崖畔上开花

陕西民歌
臧翔翔 改编

1=♭B　2/4　（全按作5）

小放牛

河北民歌

1 = D　2/4　（全按作1）

（2. 5 6 | 3 2 1 | i. 2 i 5 | 6 - ） | 6 6 6 |

i 6 i | 5 - | 5. 3 | 5 3 5 2 | 3. 2 3 5 |

6. i 6 5 | 3. 2 3 5 | 6. i 6 5 | 3 3 5 5 1 | 2 - |

（3 i 6 5 | 3 5. 6 | 3. 2 1 | 5. 6 3 2 | 1 2 1 5̣ |

6̣ - ） | 3 3 5 | 6. i 5 3 | 2 - | （3. 2 1 5 3 |

2 - ） | 3. 2 3 5 | 6 6 i 6 5 | 3. 2 3 5 | 6 6 i 6 5 |

3. 2 3 5 | 6 6 i 6 5 | 3. 2 3 5 | 6 6 i 6 5 | 3. 2 3 5 |

6 6 i 6 5 | i i 6 i | 5. i 6 5 | 3 5. 6 | 3. 2 1 |

5. 6 3 2 | 1 5 1 5 | 6 - | 3. 2 1 5 3 | 2 - |

3. 2 1 5 3 | 2 - | 3. 2 1 3 | 2 - | 5 3 5 |

傣家情

1 = C 4/4 （全按作5）

王 朔 曲

版纳之夜

曹鹏举 曲

傣乡春色

1 = C 4/4 （全按作5）

胡结续 曲

自由地、优美地

5̇1 - - - 5151 1̇3 - - 5125 - - ³5 ³5 ³5 - - 5 6

5653 2321 5121 2.5 2̇1̇6 6561 2321 1̇6 1 - - - 1 - - 0

如歌的快板

5̇1̇ 33 55 35 31 | 5̇1 31 51 3 - | 5̇1̇ 33 55 35 31 | 5̇2 5̇2 12 - |

5̇1̇ 33 55 35 31 | 5̇1 51 21̇6 - | 5̇1 23 53 53 1 | 51 32 11 6 1 - |

1̇3 5 53 51 1̇3 - | 3̇5 5 53 51 2 - | 3̇5 5351 22 3216 | 51 21 51 2 - |

3̇5 5 53 51 1̇3 - | 3̇5 5 53 51 2 - | 3̇5 5351 22 3216 | 51 32 11 6 1 - |

2/4 ³5 5 ³5̇5 | ³5 5 ³5̇5 | 35 5351 | 1̇3 - | ³5 5 55 | ³5 5 ³5̇5 |

³5̇ 5 53 51 | 2 - | ³5̇ 21 3 | 5̇ 21 2 | 5̇1 21 51 | 2 - |

³5̇ 21 3 | ³5̇ 21 2 | 5̇ 13 21 16 | ‖: 3/4 1 - - | 1 - - | ³5̇ - ³5̇ ³5̇ |

³5̇ - ³5̇ ³5̇ | 3. 5 51 | 3 - - | 3 - - | ³5̇ - ³5̇ ³5̇ | ³5̇ - ³5̇ ³5̇ ‖

稍快的舞步

142

傣乡风情

王慧中 曲
王铁锤 改编

1 = C 2/4 （全按作5）

傣乡情歌

1 = F 2/4 （全按作5）

王亚军 曲

146

傣乡月色

牛宏模　贺梅　曲

蝴蝶泉边

1 = C **2/4** （全按作2）

雷振邦 曲

侗乡之夜

杨 明 曲

1 = D 4/4 （全按作5）

多情的巴乌

葫芦情

1 = C 2/4 （全按作5）

李春华 曲

湖边的孔雀

婚誓

1 = C 3/4 (全按作5)

雷振邦 曲

火把节之夜

节日的边寨

1 = C 2/4 （全按作1）

<div align="right">赵越光　吕浩峰　曲</div>

5̲2 - | 0 0 | 5̲6 - | 5̲6 - | 5̲3 - | 0 0 |

5̲6 - | 5̲6 - | 1̲6 - | 0 0 | 5̲6 5̲6 | 5 3 3 3 |

5̲6 5̲6 | 5 2 2 2 | 5̲6 5̲6 | 5 3 3 3 | 5̲6 5̲6 | 1̇ 6 6 6 |

5̲6 - 6 - 6 - 6 - | 1 5 | 5 2 1 |

5 3 3 - | 1 5 | 5 6 5 | 1 2 1̇2 | 2 - |

5 3̲5 | 2 1 | 6̲5 6 6 - | 5 6̲5 | 3 1 |

1̲2 1 1 - | 5 6 6 6 | 5 3 3 3 | 5 6 6 6 | 5 2 2 2 |

5 6 6 6 | 5 3 3 3 | 5 6 6 6 | 1̇ 6 6 6 | 5̲6 - 6 - |

6 - 6 6̲ 6̲ | 6̲ 0 ‖

节日歌舞

金色的孔雀

于天佑　胡运籍 曲

1 = D 2/4 （全按作1）

景颇情歌

1=F 2/4 （全按作1）

景颇族民歌

芦笙恋歌

雷振邦 曲
佟富功 改编

1 = C $\frac{2}{4}$ （全按作 5）

慢起渐快

停住慢起

中板

美丽的金孔雀

刘 强 曲

rit.

突慢

彝族酒歌

彝族民歌

1=♭E 4/4 （全按作5）

(0 0 5̇ - | 5̇ - - - | 5̇ - - - | 5̇ - - - |

2̇ 3̇ 2̇ 5̇ 5̇ | 2̇ 3̇ 2̇ 1̇ 6 2̇ 1̇ | 1̇ 5̇ 1̇ 6 5 | 5̇ - - -) |

5̣ 5̣ 1 6̣ 5̣ | 1 6̣ 5̣ 2 3 1 | 2 - - - | 2 - - 0 |

2 3 2 5 6 5 | 2 3 2 1 6̣ 2 1 | 1 5̣ 1 6̣ 5̣ | 5̣ - - - |

5̣ 5̣ 1 6̣ 5̣ | 1 6̣ 5̣ 2 3 1 | 2 - - - | 2 - - 0 |

2 3 2 5 6 5 | 2 3 2 1 6̣ 2 1 | 1 5̣ 1 6̣ 5̣ | 5̣ - - - |

(5̣ 5̣ 1 6̣ 5̣ | 1 6̣ 5̣ 2 3 1 | 2 - - - | 2 - - |

2 3 2 5 6 5 | 2 3 2 1 6̣ 2 1 | 1 5̣ 1 6̣ 5̣ |

5̣ - - -) | 5̣ 5̣ 1 6̣ 5̣ | 1 6̣ 5̣ 2 3 1 | 2 - - - | 2 - - 0 |

2 3 2 5 6 5 | 2 3 2 1 6̣ 2 1 | 1 5̣ 1 6̣ 5̣ | 1 - - - |

5 5 1 6 5 | 1 6 5 2 3 1 | 3 5 − − − | 5 − − 0 |

5 6 5 2 3 2 | 1 2 1 5 6 5 | 1 2 1 5 6 5 6 | 5 − − − |

5 5 1 6 5 | 1 6 5 2 3 1 | 2 − − − | 2 − − − |

2 3 2 5 6 5 | 2 3 2 1 6 2 1 | 1 5 1 6 1 | 1 − − − |

5 5 1 6 5 | 1 6 5 2 3 1 | 5 − − − | 5 − − − |

5 6 5 2 3 2 | 1 2 1 5 6 5 | 1 2 1 5 6 5 6 | 5 − − − |

2 3 2 5 6 5 | 2 3 2 1 6 2 1 | 1 5 1 6 5 | 5 − − − ‖ *D.S.*

2 3 2 5 6 5 | 2 3 2 1 6 5 | 1 5 1 2 1 | 1 − − 5 6 |

突慢 1 5 1 2 1 | V 原速 3 5 − − − | 5 − − − | 5 0 0 0 0 ‖

渔村晚霞

6. 7 6 5 | 3 6 5 3 | 2 — 2 — |

6 3 2 | 1 2 1 2 3 | 6 3 3 2 3 3 | 1 2 1 2 3 |

6 2 2 | 6 1 6 1 2 | 6 2 2 1 2 | 6 1 6 1 2 |

‖: 6 3 3 2 3 3 | 1 3 3 2 3 3 | 6 2 2 1 2 2 | 6 2 2 1 2 2 :‖

更热烈
5 5 3 1 | 2 2 3 | 5 3 3 3 2 3 2 1 | 6 1 6 1 2 0 |

5 5 3 2 | 3 3 5 | 2 3 2 1 2 3 2 1 | 6 5 1 0 |

5 1 3 5 3 5 | 5 2 1 2 1 2 | 5 3 2 3 2 3 | 6 6 5 6 5 6 |

3 3 2 2 3 3 5 5 | 6 6 5 5 6 6 1 1 | 2 2 1 1 2 2 3 3 | 5 5 3 3 5 5 6 6 |

rit.
5. 6 | 1 — | 1 0 ‖

月光下的凤尾竹

月楼风情

1 = C 2/4 （全按作5）

易加义 曲

抒情、柔美地

月 夜

1＝D 4/4 （全按作5） 龚启森 曲

月夜思乡

1 = F　4/4　（全按作5）

陈佳定 曲

$\underline{3}\,\underline{5}\,\underline{3}\,\underline{\dot{6}}\,1\cdot\underline{2}\mid 3\cdot\underline{5}\,\underline{2}\,\underline{3}\,\underline{2}\,\underline{1}\mid {}_{\overline{\underline{1}}}^{\overline{1}}\dot{6}\,-\,-\,-\,{}^{\vee}\mid (3\,-\,5\,\underline{6}\,\underline{5}\mid 3\,-\,-\,5\mid$

$3\,\dot{6}\,1\,\underline{3}\,\underline{2}\mid 2\,-\,-\,-\,{}^{\vee}\mid 3\,\underline{3}\,\underline{5}\,\underline{6}\,\underline{5}\,\underline{6}\mid \underline{3}\,\underline{5}\,\underline{3}\,\underline{\dot{6}}\,1\cdot\underline{2}\mid 5\,\underline{3}\,\underline{5}\,\underline{2}\,\underline{3}\,\underline{2}\,\underline{1}\mid$

双吐

$\dot{6}\,-\,-\,-\,)\,\|\!:\underline{6}\,\underline{3}\,\underline{3}\,\underline{3}\,\underline{1}\,\underline{3}\,\underline{3}\,\underline{3}\,\underline{6}\,\underline{3}\,\underline{3}\,\underline{3}\,\underline{1}\,\underline{3}\,\underline{3}\,\underline{3}\mid \underline{6}\,\underline{3}\,\underline{3}\,\underline{3}\,\underline{1}\,\underline{3}\,\underline{3}\,\underline{3}\,\underline{5}\,\underline{3}\,\underline{3}\,\underline{3}\,\underline{3}\,\underline{3}\,\underline{0}\mid \underline{6}\,\underline{3}\,\underline{3}\,\underline{3}\,\underline{1}\,\underline{3}\,\underline{3}\,\underline{3}\,\underline{6}\,\underline{3}\,\underline{3}\,\underline{3}\,\underline{1}\,\underline{3}\,\underline{3}\,\underline{3}\mid$

$\underline{5}\,\underline{3}\,\underline{3}\,\underline{3}\,\underline{2}\,\underline{3}\,\underline{2}\,\underline{1}\,\dot{6}\,-\,:\!\|\,\underline{3}\,\underline{6}\,\underline{6}\,\underline{6}\,\underline{5}\,\underline{6}\,\underline{6}\,\underline{6}\,\underline{3}\,\underline{6}\,\underline{6}\,\underline{6}\,\underline{5}\,\underline{6}\,\underline{6}\,\underline{6}\mid \underline{3}\,\underline{6}\,\underline{6}\,\underline{6}\,\underline{1}\,\underline{6}\,\underline{6}\,\underline{6}\,\underline{2}\,\underline{3}\,\underline{2}\,\underline{1}\,\underline{2}\mid \underline{3}\,\underline{6}\,\underline{6}\,\underline{6}\,\underline{5}\,\underline{6}\,\underline{6}\,\underline{6}\,\underline{3}\,\underline{6}\,\underline{6}\,\underline{6}\,\underline{5}\,\underline{6}\,\underline{6}\,\underline{6}\mid$

$\underline{5}\,\underline{3}\,\underline{3}\,\underline{3}\,\underline{2}\,\underline{3}\,\underline{2}\,\underline{1}\,\underline{1}\,\underline{2}\,\underline{3}\,\underline{5}\,\underline{6}\,\underline{0}\mid \overset{\blacktriangledown\blacktriangledown}{\underline{6}\,\underline{3}}\,\underline{0}\,\overset{\blacktriangledown\blacktriangledown}{\underline{3}}\,\overset{\blacktriangledown\blacktriangledown}{\underline{2}\,\underline{3}}\,\overset{\blacktriangledown}{\underline{2}\,\underline{3}}\mid \overset{\blacktriangledown\blacktriangledown}{\underline{6}\,\underline{3}}\,\underline{0}\,\overset{\blacktriangledown\blacktriangledown}{\underline{3}}\,\overset{\blacktriangledown\blacktriangledown}{\underline{2}\,\underline{3}}\,\overset{\blacktriangledown}{\underline{2}\,\underline{3}}\mid \overset{\blacktriangledown\blacktriangledown}{\underline{3}\,\underline{6}}\,\underline{0}\,\overset{\blacktriangledown\blacktriangledown}{\underline{6}\,\underline{5}\,\underline{6}}\,\overset{\blacktriangledown}{\underline{5}\,\underline{6}}\mid \overset{\blacktriangledown\blacktriangledown}{\underline{3}\,\underline{6}}\,\underline{0}\,\overset{\blacktriangledown\blacktriangledown}{\underline{6}\,\underline{5}\,\underline{6}}\,\overset{\blacktriangledown}{\underline{5}\,\underline{6}}\mid$

中速浮动地

$\overset{\blacktriangledown\blacktriangledown\blacktriangledown\blacktriangledown}{\underline{3}\,\underline{6}\,\underline{5}\,\underline{6}}\,\overset{\blacktriangledown\blacktriangledown}{\underline{3}\,\underline{6}\,\underline{5}\,\underline{6}}\mid \overset{\blacktriangledown\blacktriangledown\blacktriangledown\blacktriangledown}{\underline{3}\,\underline{6}\,\underline{5}\,\underline{6}}\,\overset{\text{---}}{\underline{3}\,\underline{6}\,\underline{5}\,\underline{6}}\mid (\dot{1}\,\dot{1}\,\underline{6}\,\underline{5}\,3\cdot\underline{5}\mid \underline{6}\,\underline{5}\,\underline{6}\,\underline{3}\,\underline{2}\,3\,-\mid \dot{1}\,\dot{1}\,\underline{6}\,\underline{5}\,3\cdot\underline{5})$

$\qquad\qquad <\qquad ff\qquad\qquad\qquad\qquad\qquad f$

$\overset{3}{\overline{\underline{\tau}}}\,\dot{6}\,\underline{1}\,\underline{6}\,\underline{3}\,\underline{2}\,2\,-\mid 3\,\underline{5}\,\underline{6}\,6\cdot\underline{5}\mid \underline{6}\,\underline{5}\,\underline{6}\,\underline{3}\,\underline{2}\,1\cdot\underline{2}\mid 5\,\underline{3}\,\underline{5}\,\underline{2}\cdot\underline{3}\,\underline{2}\,\underline{1}\mid {}_{\overline{\underline{1}}}^{\overline{1}}\dot{6}\,-\,-\,-\mid$

rit.

$3\,\underline{5}\,\underline{6}\,6\cdot\underline{5}\mid \underline{6}\,\underline{5}\,\underline{6}\,\underline{3}\,\underline{2}\,3\cdot\underline{5}\mid 6\,\underline{6}\,\underline{5}\,3\cdot\underline{2}\mid 3\,5\,\overset{\frown}{6}\,-\mid\overset{\frown}{6}\,-\,-\,-\,\|$

$\qquad\qquad\qquad\qquad\qquad\qquad\qquad\qquad\qquad\qquad >\!\!=\!\!\!=\!\!\!=\!\!\!=\!\!\!=\!\!< \;pp$

183

竹林深处

杨正玺　龚全国　曲

葫芦丝自学一月通

184

竹楼情歌

渔 歌

189

附录

简易的简谱知识

1. 简谱

简谱是用阿拉伯数字与符号记录音乐的方法，由1、2、3、4、5、6、7七个基本音级组成，分别唱作do、re、mi、fa、sol、la、si。与五线谱比较，简谱相对简单，识读也较为便捷。

2. 音名

有固定高度的音的名称。音名C、D、E、F、G、A、B是固定不变的，它们在键盘上有固定的位置。见下图。

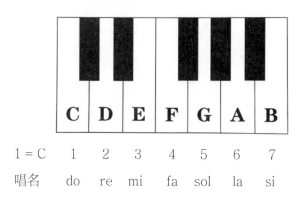

3. 音组

为了区分音名相同而高低不同的各音，把音从C到B按由低到高的顺序排列起来就是一个音组，在钢琴键盘上分为若干音组。在钢琴键盘中央的称为小字一组（用小写字母并在其右上角加数字"1"表示，如c^1、d^1等），比小字一组高的依次称为小组二组、小字三组，直至小字五组（只有一个音c^5）。比小字一组低的称为小字组，用小写字母表示，比小字组低的依次为大字组（用大写字母表示，如C、D、E、F等）、大字一组（用大写字母并在其右下角加数字"1"表示，如C_1、D_1、E_1等）、大字二组（如C_2、D_2、E_2等）。见下图。

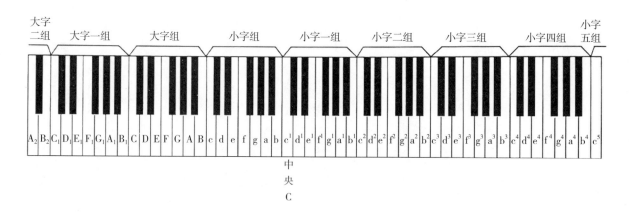

4. 音符的高低

高音点：记在音符1、2、3、4、5、6、7上面的小圆点，称为高音点，它表示将音符升高一个八度演唱（奏）。音符上面的小圆点越多，表示音越高。如"$\dot{1}$"比"1"高一个八度，"$\ddot{1}$"比"$\dot{1}$"高一个八度，比"1"高两个八度。

低音点：记在音符1、2、3、4、5、6、7下面的小圆点，称为低音点，它表示将音符降低一个八度演唱（奏）。音符下面的小圆点越多，表示音越低。如"$\dot{5}$"比"5"低一个八度，"$\ddot{5}$"比"5"低一

葫芦丝自学一月通

个八度，比"5"低两个八度。

5. 音符的时值

音符的时值是演唱（奏）时长的统称。以"拍"为单位。

增时线：记在音符右边的短横线，称为增时线。每增加一个短横线，就增加一个四分音符的时值。以 $\frac{4}{4}$ 拍为例，四分音符（如"5"）为一拍，一小节有四拍。则全音符"5 — — —"唱（奏）四拍，二分音符"5 —"唱（奏）两拍。

减时线：记在音符下面的短横线，称为减时线。每增加一条减时线，音符时值就缩短一半。以 $\frac{4}{4}$ 拍为例，四分音符（如"5"）唱（奏）一拍，八分音符5唱（奏）二分之一拍，十六分音符5唱（奏）四分之一拍，三十二分音符唱5（奏）八分之一拍。

音符的时值关系见下图。

6. 休止符

表示音乐停顿的符号称为休止符，简谱中以"0"表示。休止符没有增时线，每增加一个四分休止符用一个"0"表示。与音符一样，休止符也有减时线。

休止符有全休止符０００ ０、二分休止符００、四分休止符０、八分休止符0、十六分休止符0、三十二分休止符0等。

7. 附点音符

记在音符右边的小圆点"."称为附点。附点有两种形式：单附点（音符右边一个附点）和复附点（音符右边两个附点）。一个附点表示延长前面音符时值的一半；复附点中的第二个附点，表示延长第一个附点时值的一半。

简谱中，只有四分音符和小于四分音符的几种音符，才使用附点。带附点的音符叫附点音符，如带附点的四分音符称为附点四分音符，带附点的八分音符称为附点八分音符……以此类推。

附点四分音符：5. = 5 + 5

附点八分音符：5. = 5 + 5

附点十六分音符：5. = 5 + 5

附录 简易的简谱知识

附点三十二分音符：$\underline{\underline{5}}\cdot = \underline{\underline{5}} + \underline{\underline{\underline{5}}}$

附点全音符与附点二分音符不用附点，用增时线代替附点。

附点全音符：5 — — — — — —

附点二分音符：5 — —

简谱中，休止符不用附点，用相同时值的休止符代替附点。

8. 节奏

音乐中长短相同或不同的音符（休止符），按一定的规律组织起来，称为节奏。它包含了音的长短和强弱两个要素。

9. 切分音

一个音由弱拍或强拍的弱位开始，延续到后面的强拍或弱拍的强位，改变了原来节拍的强弱规律，这个音称为切分音。常见的切分音有两种形式：

（1）在单位拍或一小节之内的切分音，常用一个音符来记写。如：

《我的未来不是梦》翁孝良 曲

$1 = F$ $\frac{4}{4}$

0 0 1 2 3 3 3 3 1 1 │ 2 — 0 2 2 2 1 7 │ 1 — — 0 ‖

↑ 切分音　　　　↑ 切分音

《风吹竹叶》福建民歌

$1 = F$ $\frac{3}{4}$

6 5 6 2. │ 2 6 1 5 6. │ 2 6 1 6 5. │ 5 6 1 6 3. │

↑ 切分音　　↑ 切分音　　↑ 切分音　　↑ 切分音

（2）跨单位拍或跨小节的切分音，用连音线连接起来。

《我相信》陈国华 曲

$1 = {}^{\flat}E$ $\frac{2}{4}$

6 6 │ 3 4 4 4 4 3 3 │ 3 2 3 4 4 2 2 3 │ 4 4 4 │ 4 3 4 5 5 — │

↑ 切分音　　　↑ 切分音　　　　　↑ 切分音

《幽兰操》张 渠 曲

$1 = F$ $\frac{4}{4}$

1 2 5 3 3 — │ 2 3 1 6 6 — │ 5 6 1 2 2 2 3 │ 5. 3 2 — │

↑ 切分音　　↑ 切分音　　↑ 切分音

10. 切分节奏

带有切分音的节奏称为切分节奏。

11. 小节线

在强拍前出现的，用来划分节拍的垂直线，称为小节线。乐谱第一小节强拍之前不用小节线。

12. 小节

乐谱中两条小节线之间的部分，称为小节。乐谱第一小节之前没有小节线。

13. 终止线

记在乐谱结束处，左细右粗的两条双纵线称为终止线。

14. 反复记号（注：这里的数字表示小节。）

（1）反复记号

1 | 2 | 3 ‖ 唱（奏）为：1 | 2 | 3 | 1 | 2 | 3 ‖

1 ‖ 2 | 3 ‖ 唱（奏）为：1 | 2 | 3 | 2 | 3 ‖

（2）反复跳越记号

① 1 | 2 | 3 | 4 ‖ 唱（奏）为：1 | 2 | 3 | 1 | 2 | 4 ‖

② 1 | 2 | 3 ‖ 4 | 5 ‖ *Fine.* *D.C.*

唱（奏）为：1 | 2 | 3 | 4 | 5 | 1 | 2 | 3 ‖

③ 1 | 2 | 3 | 4 ‖ 5 | 6 ‖ *Fine.* *D.S.*

唱（奏）为：1 | 2 | 3 | 4 | 5 | 6 | 3 | 4 ‖

④ 1 | 2 | 3 | 4 | 5 | 6 | 7 | 8 ‖ *D.S.*

唱（奏）为：1 | 2 | 3 | 4 | 5 | 6 | 2 | 3 | 7 | 8 ‖

15. 弱起

歌（乐）曲或其中某一部分由弱拍或单位拍的弱位开始，称为弱起。

16. 弱起小节

由弱拍或单位拍的弱位开始的小节，称为弱起小节。

17. 不完全小节

乐谱的某一小节时值不足拍号规定的时值，称为不完全小节。由弱起小节开始的歌（乐）曲，其最后一小节往往是不完全小节。弱起小节和不完全小节的时值相加，应成为完全小节。计算歌（乐）曲的小节数，不能由弱起小节开始，而应由其后的第一个完全小节开始。

$1=C$ $\frac{2}{4}$　　　　　　　　　　　　　《出发》[苏]普罗科莫菲耶夫　曲

18. 音值组合法

依照拍子的结构将音符进行组合，称为音值组合法。音值组合的目的是为了便于识读乐谱和辨认各种节奏型。

19. 音值组合的原则

音值组合的原则是，以拍为单位进行组合。在便于识读乐谱的前提下，八分音符和短于八分音符时值的音符以"拍"为单位进行组合。如在$\frac{4}{4}$拍中，四分音符为一个单位拍，两个八分音符用一条减时线组合在一起5 5，四个十六分音符用两条减时线组合在一起5555，一个附点八分音符与一个十六分音符组合在一起5.5等。

20. 音值的特殊划分

（1）音值的特殊划分是将音符自由均分以代替音符的基本划分。如将音符分成均等的三部分，来代替基本划分的两部分，称为三连音。将音符分成均等的五部分，来代替基本划分的四部分，称为五连音。其时值关系及标记如下：

（2）将附点音符均分为两部分或四部分，代替基本划分的三部分。如：

196

21. 调式

几个音按照一定的关系，构成一个体系，并且以某一个音为中心（主音），这个体系就称为调式。

22. 由基本音级所构成的音列的音高位置，称为调。

23. 调号

简谱中，用音名来标示"1的音高位置的符号，一般记在乐谱开始的左上方。如1=C、1=F等。

24. 调号的附加标记

在我国民族乐器记谱中，与调的标示相关的筒音、定弦等标记形式，称为调号的附加标记。如（筒音作5）等。

25. 节拍

音乐中表示固定单位时值和强弱规律的组织形式，称为节拍。如 $\frac{2}{4}$ 拍，其固定单位时值是两拍，强弱规律是"强、弱"，$\frac{3}{4}$ 拍的固定单位时值是三拍，其强弱规律是"强、弱、弱"，$\frac{4}{4}$ 拍的固定单位时值是四拍，其强弱规律是"强、弱、次强、弱"，而 $\frac{3}{8}$ 拍的固定单位时值是三拍，其强弱规律是"强、弱、弱"，$\frac{6}{8}$ 拍的固定单位时值是六拍。

26. 拍号

表示小节节拍的符号，称为拍号，用分数表示，分子表示每小节有几拍，分母表示单位拍的音符时值。

常用的拍子有 $\frac{2}{4}$ 拍、$\frac{3}{4}$ 拍、$\frac{4}{4}$ 拍、$\frac{3}{8}$ 拍、$\frac{6}{8}$ 拍等。

☆ $\frac{2}{4}$ 拍读作四二拍，表示以四分音符为一拍，每小节两拍。

1 = C $\frac{2}{4}$

1 2 |3 4 |5 6 |7 i ‖

☆ $\frac{3}{4}$ 拍读作四三拍，表示以四分音符为一拍，每小节三拍。

1 = C $\frac{3}{4}$

1 2 3 |4 5 6 |7 i - ‖

☆ $\frac{4}{4}$ 拍读作四四拍，表示以四分音符为一拍，每小节四拍。

1 = C $\frac{4}{4}$

1 2 3 4 |5 6 7 i ‖

☆ $\frac{3}{8}$ 拍读作八三拍，表示以八分音符为一拍，每小节三拍。

1 = C $\frac{3}{8}$

1 2 3 |4 5 6 |7 i ‖

☆ $\frac{6}{8}$ 拍读作八六拍，表示以八分音符为一拍，每小节六拍。

1 = C $\frac{6}{8}$

$\underline{1\ 1\ 1}\ \underline{2\ 2\ 2}\ |\ \underline{3\ 3\ 3}\ \underline{4\ 4\ 4}\ |\ \underline{5\ 5\ 5}\ \underline{6\ 6\ 6}\ |\ \underline{7\ 7\ 7}\ \underline{\dot{1}\ \dot{1}\ \dot{1}}\ \|$

（1）单拍子

每小节只有一个强拍的拍子称为"单拍子"。单拍子包括二拍子、三拍子两种。二拍子包含一强一弱，三拍子包含一强两弱。

（●：强拍；◐：次强拍；○：弱拍）

二拍子的类型有：四二拍、二二拍、八二拍。

1 = C $\frac{2}{4}$

1 = C $\frac{2}{2}$

三拍子的类型有：四三拍、八三拍等。

1 = C $\frac{3}{4}$

1 = C $\frac{3}{8}$

（2）复拍子

由两个或者两个以上相同的拍子组合而成的拍子称为"复拍子"。复拍子中增加了一个次强拍，常用的复拍子有四四拍与八六拍。

四四拍由两个二拍子组成，强弱规律为：强—弱—次强—弱（●—○—◐—○）。

1 = C $\frac{4}{4}$

八六拍由两个三拍子组成，强弱规律为：强—弱—弱—次强—弱—弱（●—○—○—◐—○—○）。

$1 = \text{C}$ $\dfrac{6}{8}$

（3）混合拍子

每小节由两种或两种以上不同的单拍子组成的拍子称为"混合拍子"。常见的混合拍子有五拍子和七拍子。根据单拍子不同的组合情况，混合拍子的组合情况也有所不同。

五拍子有两种组合形式：3+2或2+3，即每小节的节拍规律为一个三拍子加一个二拍子或者一个二拍子加一个三拍子。

五拍子的强弱关系为：

☆ 强—弱—弱—次强—弱（●—○—○—◑—○）；

☆ 强—弱—次强—弱—弱（●—○—◑—○—○）。

七拍子有三种组合方式：3+2+2、2+2+3、2+3+2。

七拍子的强弱关系为：

☆ 强—弱—弱—次强—弱—次强—弱（●—○—○—◑—○—◑—○）；

☆ 强—弱—次强—弱—次强—弱—弱、（●—○—◑—○—◑—○—○）；

☆ 强—弱—次强—弱—弱—次强—弱（●—○—◑—○—○—◑—○）。

199